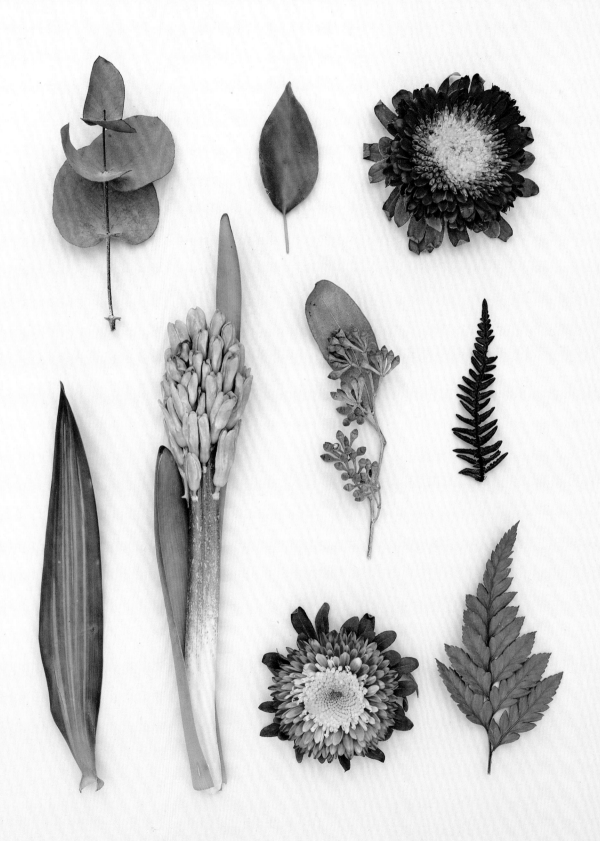

趣玩装饰画

室内植物水彩课

[英] 尼基·斯特兰奇　著

徐梦可　译

北京出版集团
北京美术摄影出版社

图书在版编目（CIP）数据

趣玩装饰画：室内植物水彩课 /（英）尼基·斯特兰奇著；徐梦可译 . — 北京：北京美术摄影出版社，2023.3

书名原文：Watercolour Plant Art

ISBN 978-7-5592-0508-7

Ⅰ . ①趣… Ⅱ . ①尼… ②徐… Ⅲ . ①植物—水彩画—绘画技法 Ⅳ . ① J215

中国版本图书馆 CIP 数据核字（2022）第 114713 号

北京市版权局著作权合同登记号：01-2021-0135

责任编辑：王心源

助理编辑：史 亦

责任印制：彭军芳

趣玩装饰画
室内植物水彩课
QUWAN ZHUANGSHIHUA

[英] 尼基·斯特兰奇 著

徐梦可 译

出　版　北 京 出 版 集 团
　　　　　北京美术摄影出版社
地　址　北京北三环中路6号
邮　编　100120
网　址　www.bph.com.cn
总发行　北京出版集团
发　行　京版北美（北京）文化艺术传媒有限公司
经　销　新华书店
印　刷　广东省博罗县园洲勤达印务有限公司
版印次　2023年3月第1版第1次印刷
开　本　889毫米×1194毫米 1/16
印　张　9.75
字　数　73千字
书　号　ISBN 978-7-5592-0508-7
定　价　138.00元
如有印装质量问题，由本社负责调换
质量监督电话　010-58572393

目录

自序

我小时候经常坐在厨房的桌旁胡涂乱画,那时我灵感的来源就是在家旁郊野散步时收集的羊齿草、小野菊和蓟花。上大学时,我学习的是纺织工程,在做设计的过程中,我依然深深着迷于植物,以及热带的点滴。

理所当然地,我受到了威廉·莫里斯(William Morris)这样一流设计师的影响,但我在印度果阿度过的假期也给了我灵感。我特别幸运,能经常去那里探望我的家人,也看看我祖父、祖母长大的小村庄。在那里,茂密的丛林、巨大的树冠同乡村和稍大一点的城市共生共存,这总让我惊诧不已。棕榈树就和橡树一样常见,看得我眼花缭乱。甚至在最破旧、已经被遗弃的建筑物旁边,也能看到美丽的、装饰感极强的香蕉叶。

自那以后,我继续去摩洛哥、柬埔寨、印度尼西亚以及加利福尼亚等地旅行,那些地方有着令人惊叹的野生植物和花园。上述旅行启发了我,让我持续不断去画画、去做设计。我到过的那些地方也告诉了我如何装饰自己的空间。我虽然住在东伦敦城区的一间公寓里,但是我的家里不仅养了很多植物,还装饰了很多植物绘画。这些画不仅能让我回忆起我的旅行,也给我身处的都市空间注入新鲜、

自然的能量。

用水彩画的方式从视觉上捕捉植物的有机形态不仅让我受益无穷,而且这个过程非常不可预测。尤其是当你自己不去控制颜料,而放手让颜料和水自己去发挥魔力的时候,这种"不可预测"就更加明显了。在这本书里,我想和你分享一些我的绘画经验,并教你一些小技巧和简单的方法,让你从几种颜色和几支水彩笔开始,画一些植物画装饰你自己的家。

在这本书里,我选了我最喜欢的一些植物——从异世界模样的秋海棠到可爱的、有尖刺的仙人球,都有——并设计了 20 个绘画教程。为了让你能立刻用我教授的方法上手绘画,这本书附有水彩本,上面印好了这 20 个教程的线稿。教程讲解得非常细致,包括用什么水彩颜料,以及如何调出适宜的色调。书中的分步说明和图片攻略会让你更了解我的画法,这样一来,就算你周围没有植物可以供你写生,你也已经准备就绪,只待创作你自己的植物画了。还有另外一个好处就是,你不需要很长时间就能完成一个绘画教程,这是一个很好的周日下午或下班后的小活动。

<div style="text-align: right">尼基·斯特兰奇</div>

准备开始

做个更好的艺术家

这本书将教你如何绘制各种美好的室内植物：从光亮、具有异域风情的棕榈叶到带尖刺的仙人球，一应俱全。水彩本中有已经印好线稿的画纸，按照分步说明（包括如何调色）去操作，你就可以画出精美的作品，用来装饰你的家或者送给朋友。如果你想尝试绘制不同的植物，接下来的几页内容会教你一些独自绘画时需要注意的小窍门和小技巧。

选择一个主题

在某种程度上，选择什么主题取决于你能找到什么样的绘制对象。无论是你家本来就有的植物还是你在当地市场上可以买到的植物，甚至是你从书上、网上找到的植物照片，都可以。你可以画一整株植物，也可以选择植物的一小部分来深入刻画。如果你刚开始学习画画，最好先选择一个简单的对象，比如一片棕榈叶，或者一枝龟背竹（见第26—37页）。

不同叶片的大小、形状、颜色和排列方式都不一样。你很快就能分辨出叶片的形状或结构有何独特之处，以及这些叶片是怎样以特定的模式长在茎上的。有些叶片像香蕉叶一样，是一片一片单独向上长的（见第38—43页），也有些像蕨草一样排列得又精细又复杂（见第110—115页）。有些叶片边缘光滑，有些叶片边缘呈锯齿状。叶片长在茎上的方式也不同：有的一片一片长，有的交替罗列，有的成对生长，有的呈螺纹状排列。

画面上的选择

当你学完了我在这本书中为你准备的教程后，你很快能意识到什么东西放在画面中会更好看——它不必对称，但是必须看起来自然。在起稿的时候，不管是用铅笔还是水彩笔，记得舍去那些让画面看起来更复杂的叶子，或者把叶子重新排列一下。

简化你看到的东西是个很好的主意。在绘画过程中，你不需要把看到的每一个细节都画上。你需要做的是找到描绘对象独有的特征，并想想如何把这种特征呈现在画纸上。在画的时候，你可以用象征的手法来表现细节部分，而不是像照相机一样去复制它。举例来说，当你画起绒草时，就可以用点画法来表现那种凹凸不平的纹理（见第104—109页）；在描绘仙人球上的刺时，可以用遮盖液来制造那种尖刺的感觉（见第44—49页）。

观看的角度不同，画面的构图也会不同。你可以尝试从不同的角度来看你要画的植物，看看

角度不同如何影响了你对这株植物的感知。试试从上侧、从下侧、从斜侧或者是近距离观看你要描绘的对象。

探索构图

速写本是个特别好的工具，可以让你在动笔之前尝试不同的构图。试试在上面画缩略草图，并调整画面主要的线条和构图元素，尝试各种取景方式，看看画面的形状和图案、正形和负形、色温（见第 11 页）和画面背景。

你可以在画面中设计一条路径来引导大家观看你的画，可以用显眼的"线"，也可以利用高光或者泼溅颜料的方式来制造一些"点"。西方人看画的习惯是从左向右，所以吸引视线很容易。比如，在一幅绘有三根尤加利叶的画上（见第 58 页），人们的目光就可以从画面左侧最短的那一根开始，沿着相反的方向被引向中间那根较长的叶子，最终落在右侧较短的那一根上。在一个强大的线条组合引领下，大家的目光能够在画面上环游。

你可以用奇数法则来画一个自然的构图，也即你画面上的元素数量是奇数，这就让观者的视线没法落在以偶数个为一组的元素上，而是被迫在画面上不断移动。

你也可以考虑使用三分法，这可以帮助你确定画面的焦点。在由两组垂直和水平线构成的网格中，有四个相交的点。这四个点都是放置画面重点的好地方。

取景选项

你可以用两张 L 形的卡片自制一个取景框，来尝试不同的取景。你要画的对象通常会暗示出一种形状，不管是纵向的还是横向的，把两种都尝试一下可是个好主意。可以取个近景，专注画植物的某个细节，你的画面会更有冲击力；或者你可以后退一点，画更加复杂的形状和图案。要注意的是，被取景边缘切断的构图元素在画面中会很显眼。如果你要画一排植物的话，靠近取景框两侧的部分会跳到画面前景里。

正形和负形

我们不仅要看植物的正形——茎叶、种子和花朵，也要注意这些元素之间产生的负形。这在水彩绘画中至关重要。你可以通过移动你的视角或变换取景方式来控制画面的正形和负形。在一个对比鲜明的背景（"负"空间）映衬下，一片浅色叶片的"正"边缘也会显得很清晰。

光线的选择

如果你画画的目标是帮助你聚合不同植物的信息，你应该把描绘对象放在充足但不太明亮的光线下来画。因为如果你的目标是准确再现颜色的话，你就不能被植物阴影最暗处和高光最亮处的颜色所迷惑。但是，明亮的光源可以帮助你把色调范围极化，从而让你更轻松区分明暗，以及它们之间的交界线。

在写生的时候，了解光源方向是非常重要的，这样你就能更准确地捕捉所绘植物的阴影、高光和明暗交界线。尤其是在画单片叶子的时候，得确保它在画面上看起来是立体的，而不是太过平面的。在表现叶片或者绘制对象的受光面时，应使用较暖、较亮的颜色来画，而使用较冷的颜色来处理植物在阴影处的部分。

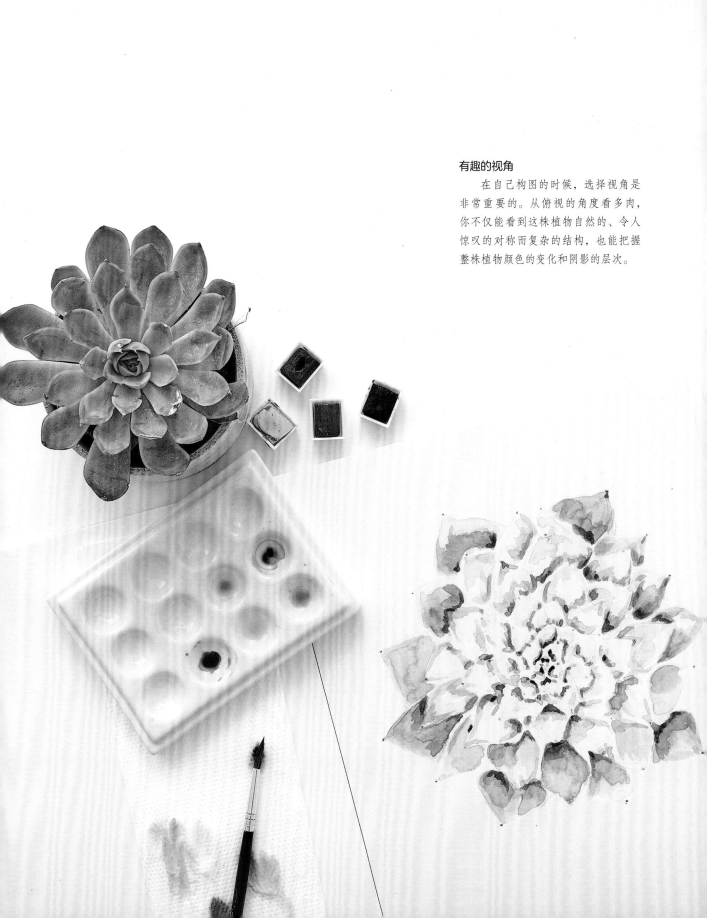

有趣的视角

　　在自己构图的时候，选择视角是非常重要的。从俯视的角度看多肉，你不仅能看到这株植物自然的、令人惊叹的对称而复杂的结构，也能把握整株植物颜色的变化和阴影的层次。

固体水彩颜料
和液体水彩颜料

　　我在设计这本书中的教程时，这两种颜料都用了。我主要根据绘制对象以及想要达到的效果来选择不同的颜料。

固体水彩颜料

　　固体水彩颜料的颜色非常逼真，画出来的色彩很自然。如果你想捕捉植物那种真实的绿色，可能会更喜欢固体水彩颜料。固体水彩颜料很干，因此你可能需要花一些时间练习用水去稀释颜料，以达到正确的浓度（见下一页的"稀释颜料"部分）。

　　买一套初学者固体水彩颜料套盒是很值得的。它价格合理，可以用来试着调色，看看还有哪些颜色对你来说是有用的。套盒容易保存，而且出门携带也很方便。

液体水彩颜料

　　液体水彩颜料是透明的，在画面上容易叠加。而且稀释液体水彩颜料也比较容易。液体水彩颜料

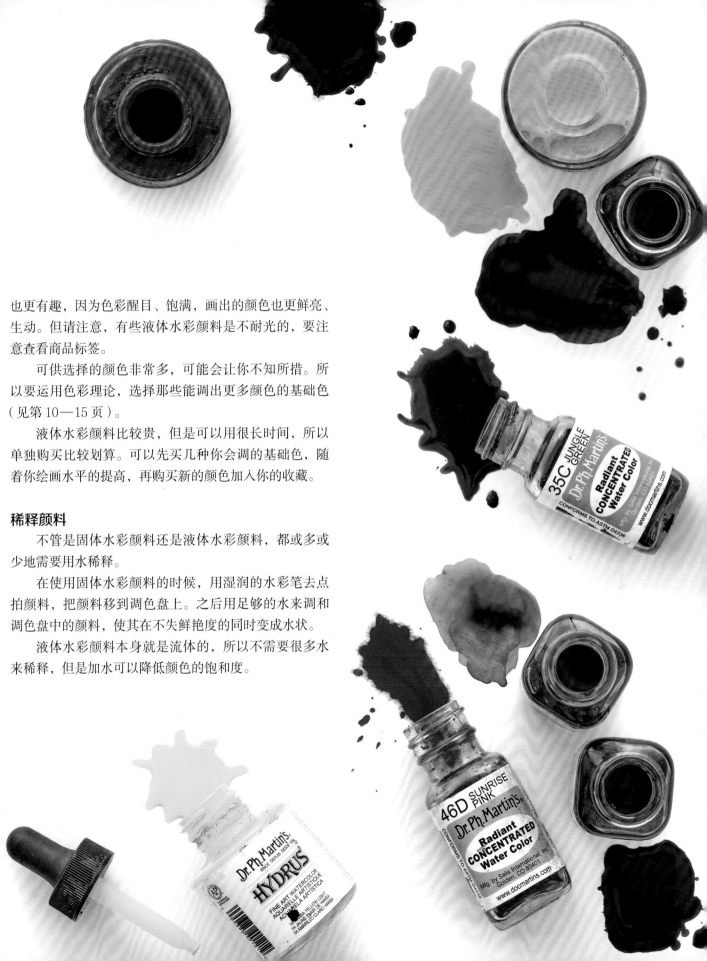

也更有趣，因为色彩醒目、饱满，画出的颜色也更鲜亮、生动。但请注意，有些液体水彩颜料是不耐光的，要注意查看商品标签。

可供选择的颜色非常多，可能会让你不知所措。所以要运用色彩理论，选择那些能调出更多颜色的基础色（见第10—15页）。

液体水彩颜料比较贵，但是可以用很长时间，所以单独购买比较划算。可以先买几种你会调的基础色，随着你绘画水平的提高，再购买新的颜色加入你的收藏。

稀释颜料

不管是固体水彩颜料还是液体水彩颜料，都或多或少地需要用水稀释。

在使用固体水彩颜料的时候，用湿润的水彩笔去点拍颜料，把颜料移到调色盘上。之后用足够的水来调和调色盘中的颜料，使其在不失鲜艳度的同时变成水状。

液体水彩颜料本身就是流体的，所以不需要很多水来稀释，但是加水可以降低颜色的饱和度。

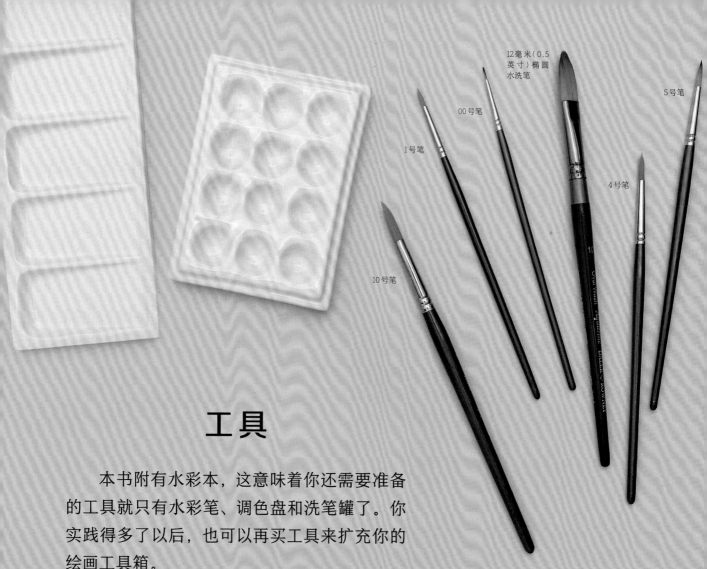

12毫米（0.5英寸）椭圆水洗笔

5号笔

00号笔

1号笔

4号笔

10号笔

工具

　　本书附有水彩本，这意味着你还需要准备
的工具就只有水彩笔、调色盘和洗笔罐了。你
实践得多了以后，也可以再买工具来扩充你的
绘画工具箱。

水彩笔

　　我通常使用柔软的、天然貂毛制成的圆头水彩
笔，这种笔能容纳大量的水。在本书中，我只选了
几支笔，但用来学完教程已经足够了。你画得更熟
练了以后，也能以此为基础继续你的创作。

　　当你购买水彩笔的时候，你会发现笔号越小，
笔头就越小。上方从左至右依次展示的是：10号笔
（我用的最大号的笔），1号笔，00号笔（我用的最
小号的笔），12毫米（0.5英寸）椭圆水洗笔，4号
笔，5号笔。

水彩本和水彩纸

　　当你准备开始学习一个教程的时候，只需要从
附带的水彩本中把与教程对应的、印好线稿的画纸
撕下来，就可以跟着我的调色和绘画步骤来画了。

　　如果你想自己起稿，可以用热压或冷压水彩
纸，试试自己喜欢哪种。我喜欢热压纸，因为它表
面光滑，方便绘制画面的细节。而且热压纸吸水不
那么快，你就可以在画面上叠加更多层颜色，颜色
的延展性也更好。冷压纸上有明显的凸起和纹理，
这意味着纸张吸水更快，而且画面整体质感和随机
性更强。

调色盘

教程中标出了需要使用的颜料，以及怎么用这些颜料调出画面中所需要的颜色。我一般用陶瓷调色盘。它质地坚固、易于清洗，而且与塑料调色盘比起来，上面的颜料更不容易干。

排状调色盘可以让你一次调出很多种颜色，这样你就不用总是去调了。而单个的调色盘易于清洗，更适合用来调一两种需要大面积使用的颜色。我的建议是，当你需要试色，或者各种颜色都需要一点的时候，就用那种有 12 个分区的调色盘。

附加工具

在自己起稿的时候，我喜欢用自动铅笔。如果需要擦除铅笔迹，我会用可塑橡皮，这样的橡皮不会擦伤纸张，也不会破坏作品表层。

用水彩很难画出白色，但用遮盖液可以在画面上留白，你可以留下一支要淘汰的旧笔来画遮盖液。我建议你抓住每一个机会收集玻璃罐——你需要玻璃罐来洗笔，避免脏笔破坏画面上的颜色。

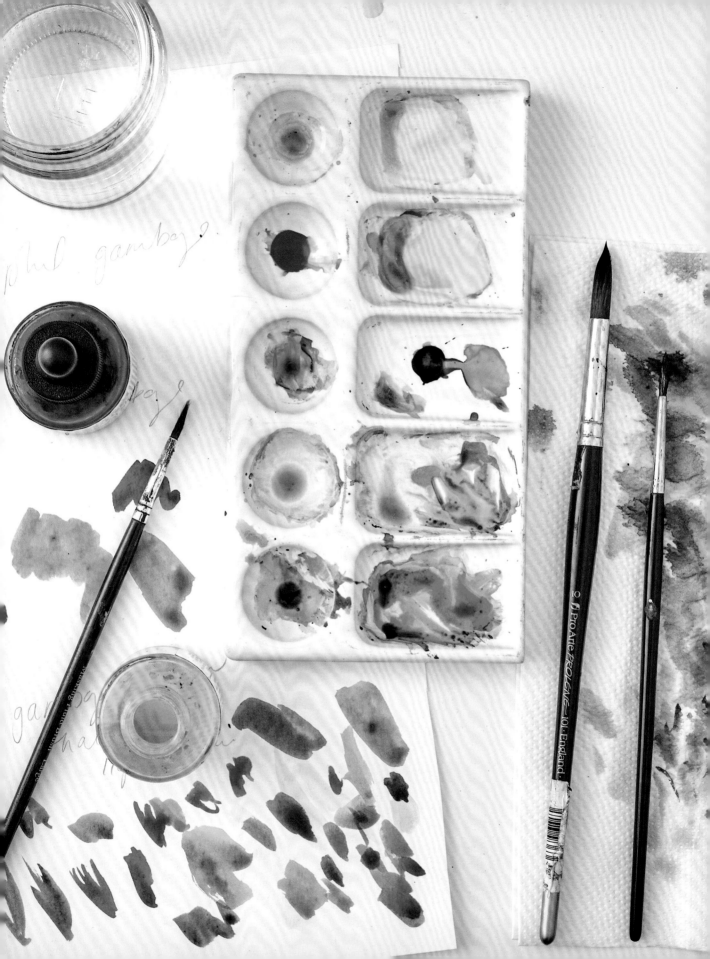

色彩

要学习色彩理论这点可能挺烦的，因为很多初学者把它看成一种技术练习，认为它会把画画的乐趣和自发性给消磨掉。但是，了解基本的色彩关系是很简单的，学会以后，你的画面也能变得更有力、更有创造性。尤其是当你想去表现植物上那种不同色调的绿色时，你就会觉得色彩理论特别有用了。

首先我们要认识的颜色就是"原色"，也就是没办法通过其他颜色调出来的颜色：黄色、红色和蓝色。把三原色两两调和，就会得到很多的二次色。举个例子，往藤黄里面添加不同比例的酞菁蓝，你就能调出各种各样的绿色。

三次色是指那些用三原色和二次色调和出的颜色。比如，蓝色和绿色调和会得到蓝绿色，是一种冷调的绿色；用黄色和绿色调和，就会调出黄绿色，是一种暖调的绿色。

中性色是把颜色和其补色调在一起——一个颜色的补色是指与该颜色在色轮上相对的颜色（见第13页）。举个例子，蓝色的补色是橙色。在蓝色里加点橙色的话，就能得到一种令人愉悦的、灰一点的中性蓝。红色和绿色就能调出棕色。调和出来的颜色比现成的、工厂制作的更和谐自然一些。

为了能让自己更了解现有的颜料可以调出多少颜色，我一般都会做一张表，详细地展示不同比例的颜料相混合时能产生怎样的颜色和色调。当你想要快速、简单地调出一种颜色，比如橄榄绿或者暖棕的时候，这张表就特别有用了。

色温

颜色是分冷暖的。举个例子，树汁绿是一种非常暖的绿色，在色轮中更接近黄色；而酞菁绿就更冷一些，在色轮中偏向蓝色。在冷绿中加点黄色，这个冷绿就会变暖一些。

通常来说，使用暖色绘制的东西会让人觉得它在画面前景，相反地，用冷色绘制就会让人觉得它在画面远处。当你画植物的时候，你可以利用色温来表现叶子层层叠叠的效果，以及叶子在茎上处于什么位置。在画常春藤的时候（见第128—133页），可以用蓝绿色去画顶端离我们比较远的叶子，然后用黄色或橄榄绿色去画前景中的叶子。

做个色轮

要讨论颜色，就得谈谈色轮。作为一个解释色彩关系的工具，色轮已被使用了好几个世纪。自己做个色轮是一项很好的训练，这样你就能真正了解如何调色，并理解颜色为什么会偏暖或者偏冷了。

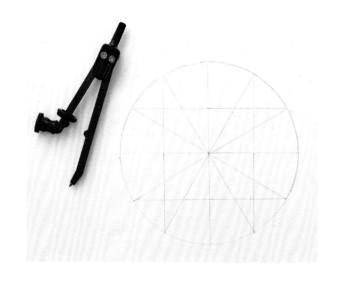

1/ 用圆规画一个圆，沿着圆心画一条水平线、一条垂直线，这样你画的圆就会被等分为四个扇形。过每个扇形半径线中点画一条与上述水平线或垂直线平行的直线，与圆弧相交，把圆分成十六个网格。把直线与圆弧的交点同圆心连接起来，这样整个圆就被分成十二等份了。

2/ 把网格线擦掉，只保留十二条半径线。在一个等份内用水彩颜料涂上玫瑰红，顺时针空三个等份，在第四等份内涂上浅黄；再以浅黄为起点，顺时针空三个等份，在第四等份内涂上酞菁蓝。涂颜色的时候沿着圆弧涂，然后用清水洗洗笔，用湿笔晕染颜料，把整个等份由深到浅地涂满。

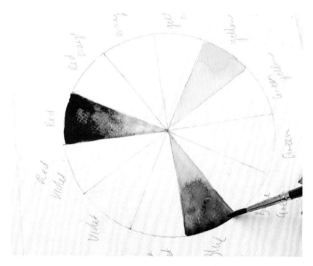

3/ 把等量的红色和黄色混合，调出二次色橙色，再把橙色画在色轮中红色和黄色正中间的那个等份中。用黄色和蓝色调出绿色，再用蓝色和红色调出紫色，重复以上步骤。

4/ 色轮上剩下的六个等份要填上三次色，它们分别是：黄绿色、蓝绿色、蓝紫色、红紫色、橘红色和橘黄色。要调出三次色，记得要等量混合一种原色和一种二次色。

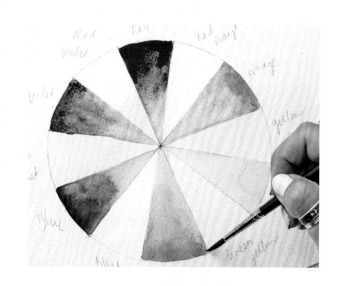

补色

每个原色都有一个所谓"补色",一个原色的补色是由另外两个原色调和而成的。在色轮中,一个颜色的补色位于这个颜色的正对面——所以紫色的补色是黄色,橙色的补色是蓝色,绿色的补色是红色。给一个颜色中加入少量的补色,这个颜色就会显得更加生动。比如,如果给一株绿油油的植物画上红色的陶罐,植物的绿色就会更显眼。

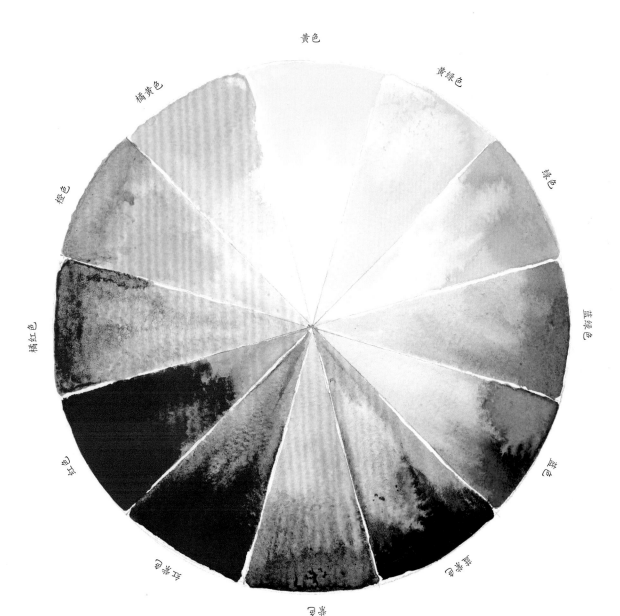

黄色

黄绿色

橘黄色

绿色

橙色

蓝绿色

橘红色

蓝色

红色

蓝紫色

紫红色

紫色

近似色

在色轮上,靠在一起的颜色——比如从蓝色到绿色的这一串颜色——会形成一个协调或相似的色系。因为这些颜色密切相关,所以把它们画在一起非常出效果。

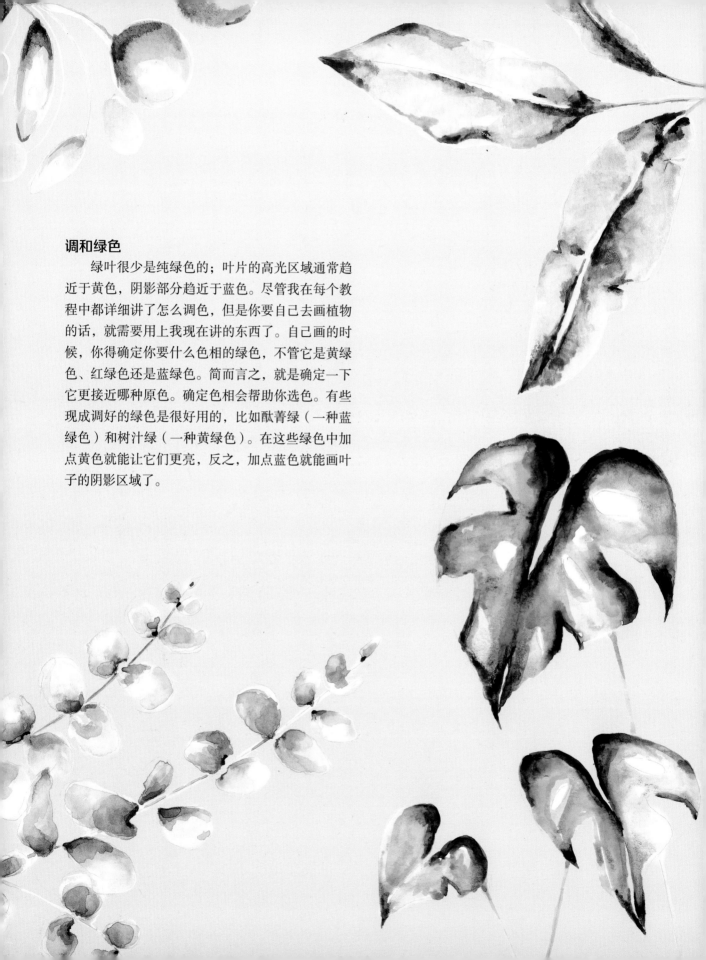

调和绿色

　　绿叶很少是纯绿色的；叶片的高光区域通常趋近于黄色，阴影部分趋近于蓝色。尽管我在每个教程中都详细讲了怎么调色，但是你要自己去画植物的话，就需要用上我现在讲的东西了。自己画的时候，你得确定你要什么色相的绿色，不管它是黄绿色、红绿色还是蓝绿色。简而言之，就是确定一下它更接近哪种原色。确定色相会帮助你选色。有些现成调好的绿色是很好用的，比如酞菁绿（一种蓝绿色）和树汁绿（一种黄绿色）。在这些绿色中加点黄色就能让它们更亮，反之，加点蓝色就能画叶子的阴影区域了。

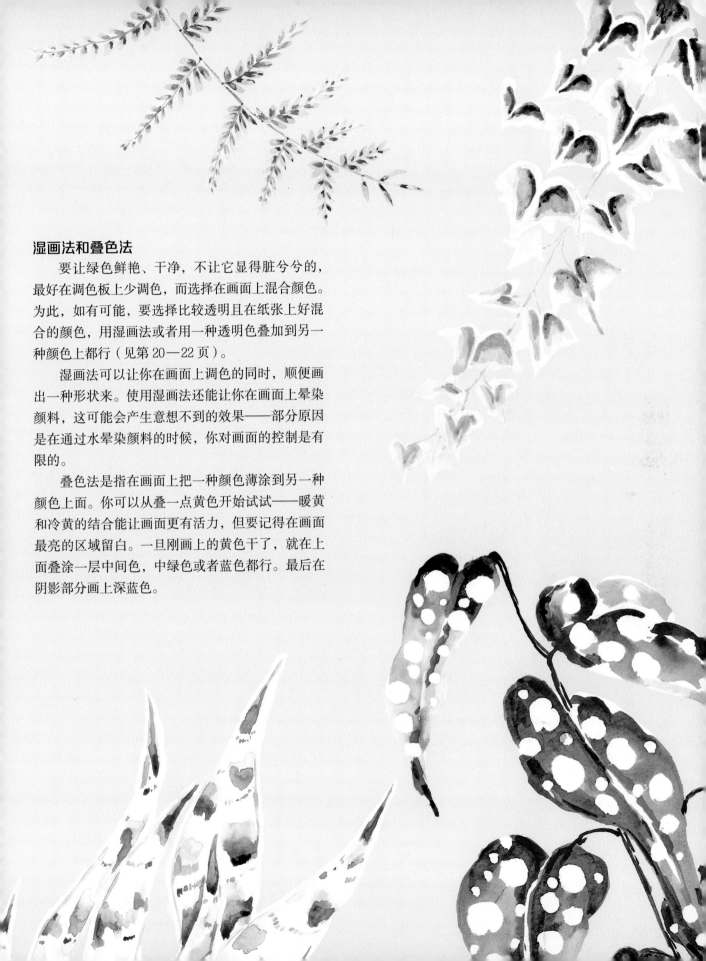

湿画法和叠色法

要让绿色鲜艳、干净，不让它显得脏兮兮的，最好在调色板上少调色，而选择在画面上混合颜色。为此，如有可能，要选择比较透明且在纸张上好混合的颜色，用湿画法或者用一种透明色叠加到另一种颜色上都行（见第20—22页）。

湿画法可以让你在画面上调色的同时，顺便画出一种形状来。使用湿画法还能让你在画面上晕染颜料，这可能会产生意想不到的效果——部分原因是在通过水晕染颜料的时候，你对画面的控制是有限的。

叠色法是指在画面上把一种颜色薄涂到另一种颜色上面。你可以从叠一点黄色开始试试——暖黄和冷黄的结合能让画面更有活力，但要记得在画面最亮的区域留白。一旦刚画上的黄色干了，就在上面叠涂一层中间色，中绿色或者蓝色都行。最后在阴影部分画上深蓝色。

绘画技巧

　　一幅好的水彩画看起来特别随性，这种感觉也是很多人被水彩这种媒介吸引的原因。但是通常情况下，一个艺术家要做大量的工作才能营造出这种随性的感觉。好在在这本书的教程中，我已经替你规划好了。在接下来的几页中，你会了解到我为什么要用某些技巧，以及怎么用这些技巧。

打底稿

对很多艺术家来说，一张白纸可能会有点吓人，但是我们有印好线稿的水彩本，你就不必直面这种恐惧了。"骨架"已经给你搭建好了，你可以直接开始画。

底稿没必要画得太详细，实际上，简单的轮廓线是最好的。如果你想写生或者画照片，或者像我有时候那样画张大点的画，先把轮廓线勾出来能帮你打磨你的底稿，而且能让你知道该从哪里起笔。

简化

水彩画的草图应该是一个简单的轮廓线，最好别上阴影，因为铅笔稿会从比较浅的水彩颜色中透出来。

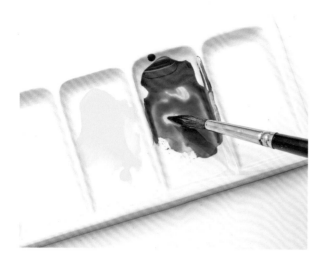

调色

在调色盘中调色是一种直接的调色法：往一种颜色里加点别的颜色，就能调出第三种颜色。在这本书的教程中，我把调色方法讲得非常详细。但你必须记住，当你用这种方法调色的时候，最好只加两种或三种颜色，不然颜色会变脏。先加不那么抢眼的颜色是比较明智的做法。举个例子，如果想用蓝色和黄色调出一个浅绿色，最好先准备好稀释好的黄色，然后少量多次地往里面加蓝色。你只需要加一点点蓝色，就能调出浅绿色了，这么做能避免你浪费颜料。相反地，如果你想调个深绿色，就先稀释好蓝色，再往里面加一点点黄色。

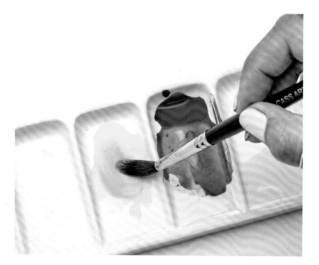

1/ 把你要用的单色先用水稀释好，分别放在调色板上的两个格子里。然后用水彩笔均匀蘸取第一种颜色。

2/ 把水彩笔放在调色盘的第二个格子里，然后充分调和。

3/ 再多蘸点第一种单色，加到刚混合好的颜色里，混合色就会更深。你可以照此方法在黄色里加一点点蓝色，找张废纸不断尝试，看看从浅绿到深绿的变化。你也可以试着往颜料中添加不同量的清水，记录一下色彩的变化。

笔触

　　知道什么样的画面用什么样的笔，以及如何用笔，能让一个水彩画家的工作变得轻松许多，而且画面最终的效果也会更好。

　　很多人认为笔触只在油画里显得重要。水彩的画法轻柔、平整，没什么笔触，不是吗？嗯，是，也不是。你可以薄涂出整张画面，像湿画法那样，这样肯定没什么笔触。但是笔触感是很具有表现力的，所以不呈现出笔触非常可惜。一些水彩画家甚至会用明显的笔触画出整张画面，很少甚至不使用薄涂的方法，就像中国的工笔画那样，几乎用书写的方式来作画。

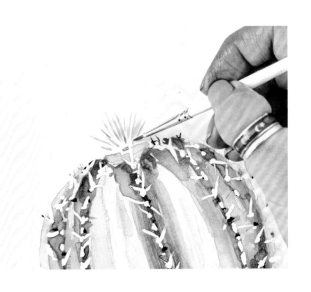

　　水彩笔有很多种尺寸，了解不同的笔能产生什么样的笔触是很重要的。

　　使用00号水彩笔能够画出那种快速、垂直的笔触，可以用来画仙人球上的刺（上图）。

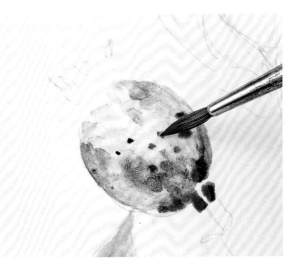

　　比较大的10号水彩笔可以用来操作湿画法。拿笔蘸满颜料，把颜料点在画面上，这些点在背景颜色上扩散、渗透，但仍能保持着特定的形状（中图）。

　　00号水彩笔还可以用来画细小的、重复的线性笔触，比如虎尾兰上的那些纹路（下图）。

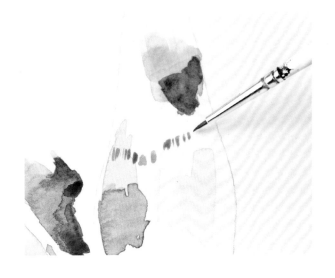

湿画法

　　湿画法是一种特别有表现力的混合颜料的方式，因为你可以直接在画面上改变颜色。如果你需要表现出一片叶子上不同的绿色，这种方式非常有用。例如，假如你仔细观察一片香蕉叶，就能发现它上面的绿色是在变化的——从几乎接近黄色的绿色到深绿色，再变回黄色。在调色盘中调色，你能调出一种稳定、平整的颜色，但是直接在纸上调和黄色和绿色，随着你的水彩笔在画面上移动，你能画出由深到浅、不同种类的绿色、

　　如果你要画出从一种颜色到另一种颜色渐变过渡的效果，直接在画面上调色的方法非常实用。

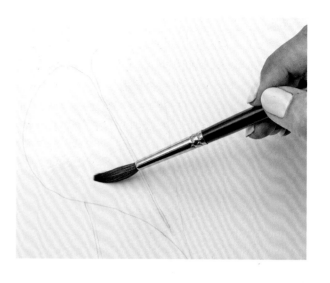

1/ 用 10 号水彩笔，在你要上色的区域（示例中，就是这片叶子）涂上一层清水，到你能看见纸面上有一块反光的、湿润的区域为止。

2/ 在纸面还湿着的时候。在调色盘上蘸取最浅的颜色，涂满整个叶片。你这时能看到，这片颜色的边缘是模糊的。

3/ 在叶片顶部边缘和中间画上较深的颜色。在这两种颜色相交的地方，产生一种柔和的渗色效果，你能看到第三种颜色出现了。

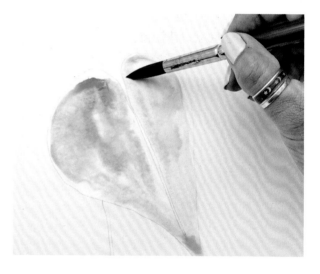

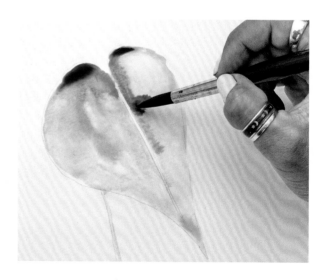

干画法

因为上一层颜料已经完全晾干了，所以使用干画法，你能通过水彩笔画出清晰、准确的痕迹和线条。通常情况下，画家会一层一层地薄涂颜料，然后让颜料在混合的过程中逐渐变干。比起湿画法来，干画法能在你需要的时候让你对画面的控制变强，因为下面一层的颜料不会移动，也不会渗透出来。

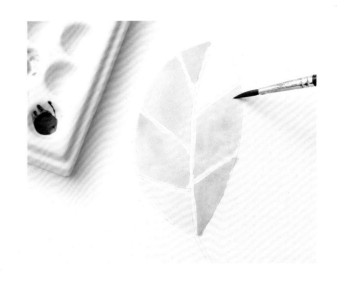

1/ 在这个例子中，我把要画的叶子分成了几个区域。把第一种颜色平涂在这几个区域上，等它晾干。

2/ 第一层颜料干了以后，用第二种颜色平涂相间隔的区域，请注意，二次上色的区域较深，颜色一致且均匀。等它晾干。

3/ 给二次上色区域的边缘部分再次勾上第二种颜色，然后上阴影。请注意，这时你能很好地控制颜料的走向，因为下层的颜色不会渗上来。用这样的画法能画出那种你想要的边缘整齐、笔法确定的细节。

叠色法

　　另一种直接在画面上调出新颜色的方法就是叠色法——在完全干透的颜料上铺上一层透明的水彩颜料。叠色法是一种干画法（见第21页），它的效果取决于白纸的亮度和所用颜色的透明度。例如，如果你在白纸上平涂一层黄色，等颜色完全干透以后，再在黄色上面平涂一层透明的蓝色，两种颜色重叠的区域就会变成绿色。

1/　用湿润的水彩笔在整个区域内平涂第一种颜色，等它晾干。

2/　第一层颜料完全干透之后，在上面铺上第二层颜色。两种颜色重叠的区域会变成另一种颜色。和湿画法不同，不同的颜色之间不会混合或者互相渗透。

3/　你可以在所画区域的边缘处再画上点第二种颜色，这样整个形状会显得更加清晰。这个再次画过的地方会变成另一种更深一些的颜色。

遮盖法

遮盖法能让你有效地在画面中留白，尤其是当你要保留的区域形状特别精致时。如果遮盖法使用过度，我们能用水彩画出的那种随性的感觉就会被削弱。不过遮盖仍是一种能发挥巨大创意的方法，会给你的画面提供一种传统的水彩画所不能达到的精彩效果。

在本书的一些教程中，我使用了遮盖液。遮盖液能让画面的负形栩栩如生，给画面添上鲜艳的纯白色，这是使用固体水彩颜料或液体水彩颜料都没法达到的效果。而且在绘画的时候使用这种蓝色的遮盖液是很有用的，能让我很轻松地把画过遮盖液的地方和白纸区分开。

1/ 用一根旧笔把遮盖液画到你想画的地方。你最好保留旧笔，专门画遮盖液用，因为遮盖液本身对笔毛是有伤害的。在笔头上蘸些肥皂水再用它蘸遮盖液，能防止遮盖液沾到笔毛上。

2/ 遮盖液完全干掉以后。照常作画即可。

3/ 等颜料完全干透后，用手指或者一个橡皮轻轻去擦干掉的遮盖液。遮盖液的妙处在于，这是一种反向绘画的方式——通过不同的用笔，你能画出各式各样你想要的形状，还能用粗线、细线、斑块和小点来创造可爱的效果。

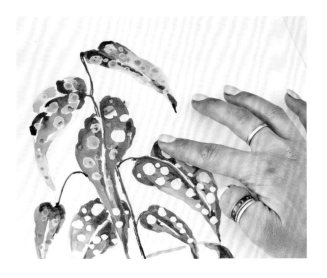

植物画
教程

棕榈叶

　　本课主要讲解怎样绘制奇异的热带棕榈叶，通过捕捉它线状的叶片来创造出一件有个性的艺术作品。我们会用到湿画法来营造一种流动、松散的质感。

所需材料

▶ 水彩本中印好线稿的画纸或热压水彩纸

▶ 铅笔（可选）

▶ 调色盘

▶ 水彩纸片（试色用）

▶ 洗笔罐

▶ 5号圆头水彩笔

▶ 1号圆头水彩笔

液体水彩颜料

树汁绿	浅黄	酞菁绿	酞菁蓝

调色

 主体色：
树汁绿+浅黄

树汁绿

 中间色：
酞菁绿

 深色：
酞菁绿+酞菁蓝

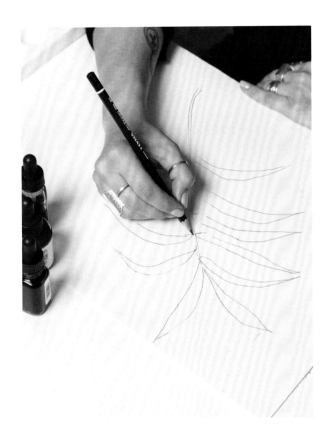

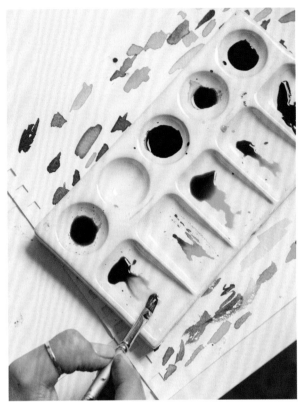

1/ 如果要用水彩本中印好线稿的画纸，把它撕下来，直接跳到第二步。要想自己画棕榈叶，先在画面中间画它略微弯曲的茎，在画的时候，用松快的线条营造出每片叶子都在流动的感觉。

2/ 调和树汁绿和浅黄，得到一种黄绿色，这就是叶子的主体色。

除了用来调主体色，树汁绿本身也是画面上的一个颜色。中间色我们用酞菁绿，把酞菁绿和酞菁蓝混合，就调出了我们这张画中用到的最深的颜色。

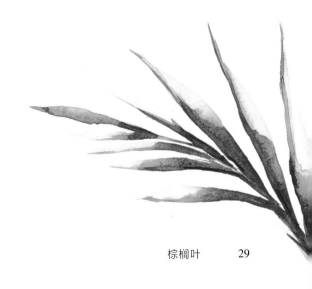

棕榈叶　　29

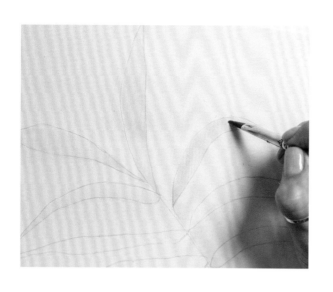

3/ 把5号圆头水彩笔在清水中浸湿，然后蘸取调好的黄绿色。注意别蘸太多，画薄薄的一层颜料就行。每片叶子和茎上都要画。用点稀释过的树汁绿，营造出一种变化的色调。画的时候不用太在意轮廓线。

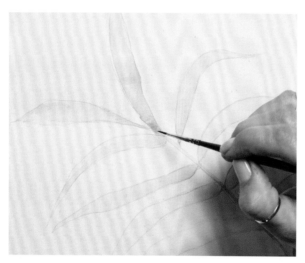

4/ 画完第一层，在画面还湿着的时候，用1号圆头水彩笔蘸取中间色，在叶片与茎相连部分的边缘上阴影。这支水彩笔比较小，能确保你不会一下子画上太多颜料，并且可以方便你使用湿画法，一层一层地叠加颜色。

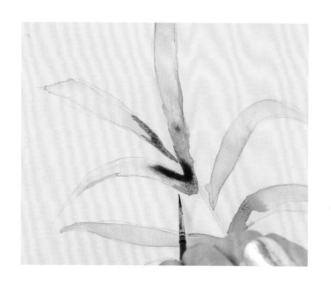

5/ 使用第四步中的方法，用最深的颜色来画叶片最深的部分，而且颜料要多蘸一些，水要少蘸一些。在画面还没干的时候，你还能做出一个特别好看的渗色效果——新上的那一层颜色会和画面中的其余颜色互相融合。画的时候，最好保证每次只画上少量的颜色——你当然可以多用颜料，但是如果你画上的颜料过多，想去掉可是很难的。

6/ 蘸取最深的颜色，用曲线来强调一下每片叶子和主茎相接的地方。这些颜色会和主茎的颜色混合、渗透，最终和整片叶子连在一起。等画面干透后，使用干画法，以干净利落的笔法，在每片叶子的叶尖勾勒上最深的颜色。

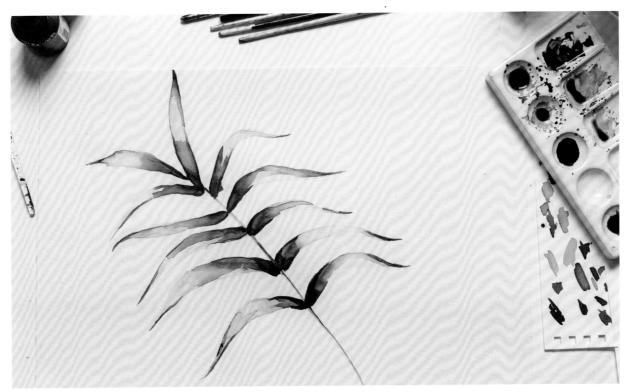

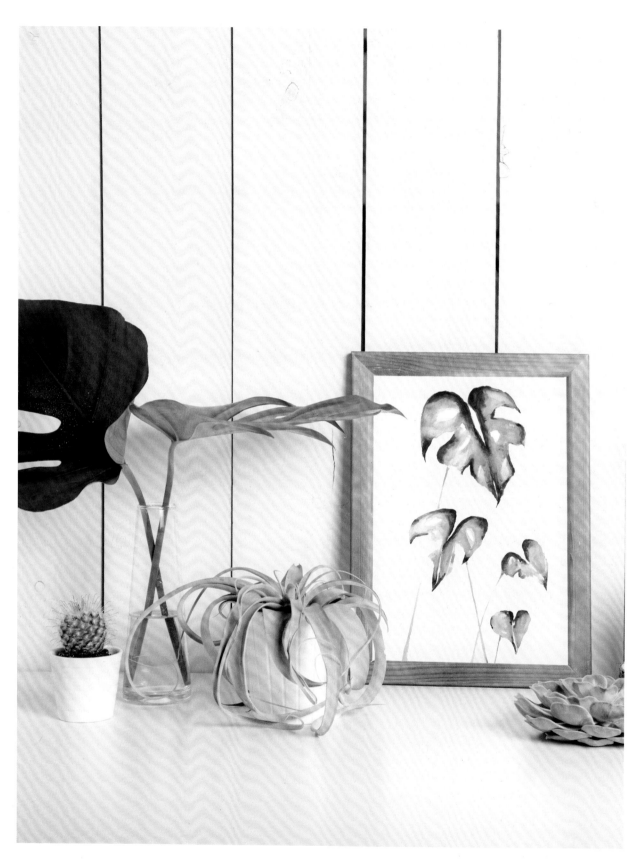

龟背竹

　　这一课，我们会用湿画法来描绘龟背竹独特的带孔洞的叶子。你会练习用水来改变颜料的明度，从而让画面产生戏剧性的效果。画龟背竹的方法有些特殊，因为我们会从最深的颜色开始画起，这也叫作由深至浅法。

所需材料

- ▶ 水彩本中印好线稿的画纸或热压水彩纸
- ▶ 铅笔（可选）
- ▶ 调色盘
- ▶ 水彩纸片（试色用）
- ▶ 洗笔罐
- ▶ 10 号圆头水彩笔
- ▶ 4 号圆头水彩笔

液体水彩颜料

树汁绿	酞菁绿	酞菁蓝

调色

 深色：
树汁绿+酞菁绿

 浅色：
酞菁绿

 中间色：
树汁绿+酞菁绿+酞菁蓝

 茎：
酞菁绿

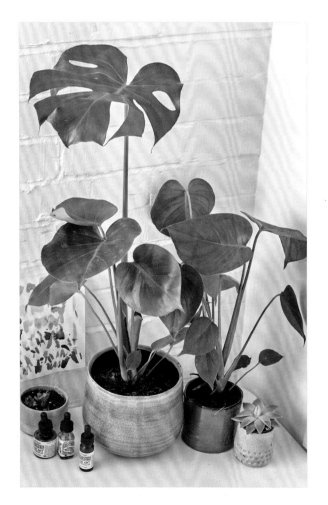

试色

在水彩纸片上试试不同的颜色的组合，用湿画法来看看不同的颜色是怎么融合到一起的（湿画法见第 20 页）。

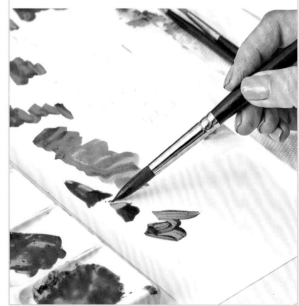

1/ 如果要用水彩本中印好线稿的画纸，把它撕下来，直接跳到第二步。

如果你想自己写生或对着照片绘制植物，在起稿时注意让叶片穿插错落地分布，这样更容易吸引人们的视线。把最大的一片叶子画在画面的上半部分，然后在下方画三片逐渐变小的叶子。其实我想画的这株只有一片叶子有那种独特的齿孔状边缘，但是我决定再画上一片，最后在画面底部加上两片新长的，还很完整的叶片。先勾好叶片的外边缘，再画叶片上的孔洞。注意到这些叶片留白的部分是非常重要的。在起稿时最好让不同的叶片朝向不同的方向，这样可以让画面更有趣，而且能赋予植物一种生机勃勃的感觉。

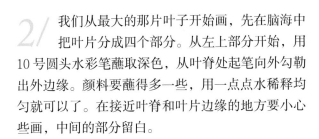

2/ 我们从最大的那片叶子开始画，先在脑海中把叶片分成四个部分。从左上部分开始，用10号圆头水彩笔蘸取深色，从叶脊处起笔向外勾勒出外边缘。颜料要蘸得多一些，用一点点水稀释均匀就可以了。在接近叶脊和叶片边缘的地方要小心些画，中间的部分留白。

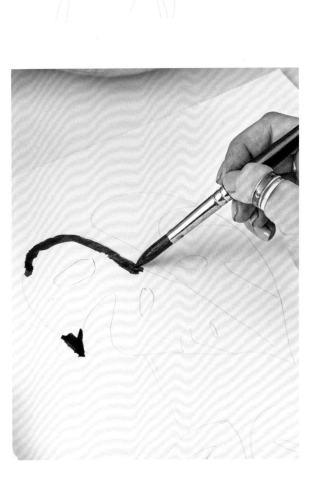

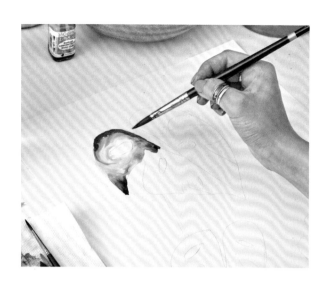

3/ 清洗水彩笔，然后蘸满清水，用湿笔把刚画上的颜料晕染开，还是从叶脊向外边缘运笔，把整个左上部分画满，在画面上画出中间色。水用得越多，能晕染开的颜料就越多，也就越难控制，这还挺让人兴奋的！画到叶片留白的孔洞和齿孔状边缘附近时要仔细些。你可以用最浅的颜色来画叶片孔洞周围泛白的部分，这样对比就更强烈。

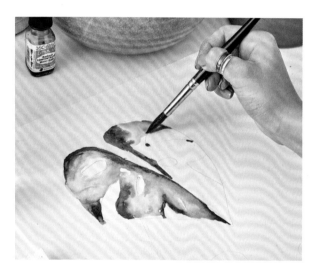

4/ 重复第二步和第三步，把叶片剩下的三个部分都画完。记住一定要快速地画，要是画上的深色部分干了，晕染起来就没那么容易了。

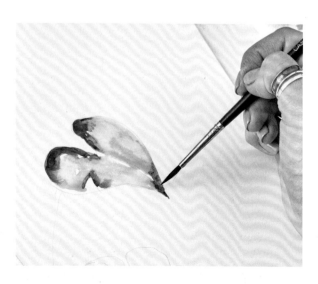

5/ 还是使用相同的技巧，用中间色来表现画面中部和下部的叶片，如果需要的话，你可以换4号圆头水彩笔。在画这些比较小的叶片的时候，注意一开始不要在叶脊和叶片边缘处勾上太多颜料，因为叶片比较小，没有足够的空间让你去晕染出比较浅的色调。

6/ 在等待刚画的叶片晾干的时候，用小一点的
水彩笔蘸取酞菁绿来画叶茎。如果你觉得有
必要，还可以在叶片上多加一些细节。颜料干了，
你就能更好地控制画面了。

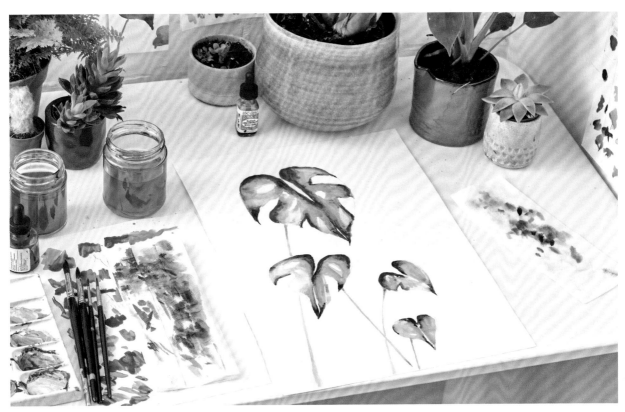

香蕉叶

在这一课中，我画的是小型香蕉植物，但是我把叶子夸张化了，让它们看上去更像那种你能在热带乐园看到的植物。

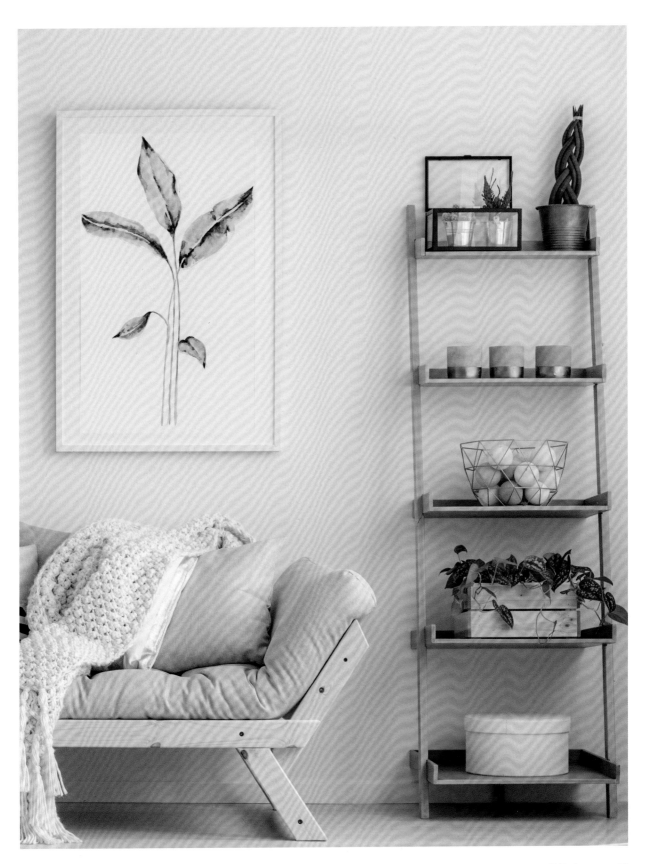

所需材料

- ▶ 水彩本中印好线稿的画纸或热压水彩纸
- ▶ 铅笔（可选）
- ▶ 调色盘
- ▶ 水彩纸片（试色用）
- ▶ 洗笔罐
- ▶ 4号圆头水彩笔
- ▶ 1号圆头水彩笔

液体水彩颜料

浅黄	群青	酞菁绿	藤黄

调色

主体色：
浅黄+群青

中间色：
浅黄+群青+酞菁绿
中间色调两份，一份浅黄多一些
（上），一份群青多一些（下）

深色：
群青+酞菁绿+藤黄
深色调两份，一份藤黄多一些
（上），一份群青多一些（下）

1/ 如果要用水彩本中印好线稿的画纸，把它撕下来，直接跳到第二步。你也可以自己用铅笔起稿，画的时候想想怎样规划叶子在画面中的布局。

奇数数量的叶片能确保画面看上去不那么对称。在我的线稿中，画面中央一片大叶子，大叶子两侧各有一片叶子，画面下方还有两片较小的叶子。

2/ 因为要用湿画法，所以我们一次只画一片叶子，这样上每层颜色时的间隔会比较短。用4号圆头水彩笔在第一片叶子上铺一层清水，到你能看到纸面有一层反光，在叶片下方画上中间色，然后用画面上本来就有的水来把整片叶子晕染完整。接下来，由外向内运笔，在叶子的边缘、叶尖和根部画上偏黄的中间色，给叶子塑形，增加层次感。

3/ 趁画面还没干，蘸取第二种中间色（就是偏蓝的那种）画在同一区域，然后开始混合颜色。混合的时候要轻柔一些，不要把画面上本来就有的颜色弄脏了。这两种颜色会融在一起，产生一种美丽的、有纹理的渗透感。

中脉

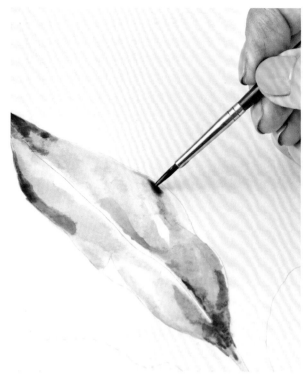

4/ 画这一步的时候，纸面最好还是湿的，但不像刚开始画时那么湿了，这样颜色就不会渗得太厉害。最好是摸上去是润的，但是手上不会沾上水。蘸取偏蓝的中间色，然后朝叶片的中脉处运笔——中脉是贯穿整个叶片中央最粗的那一条叶脉。尽管你没有直接去描绘中脉，但我们可以通过运笔的方向来暗示这条痕迹的存在。这样一来，整片叶子看起来就不那么平，而且很有质感。

5/ 用1号圆头水彩笔蘸深色来画叶子与茎连接的叶基，然后把叶尖和边缘勾勒一下。

画的时候蘸一点点颜料就够了，记得要在画面还没干的时候来画，这样画面就会有那种渗透的效果。可以自己想想要用多少深色颜料，以及你想让整片叶子看起来是偏黄还是偏蓝。用笔把刚画上的深色颜料晕染到叶片的其余部分。如果这部分快干了晕染不开，可以再加一点水。

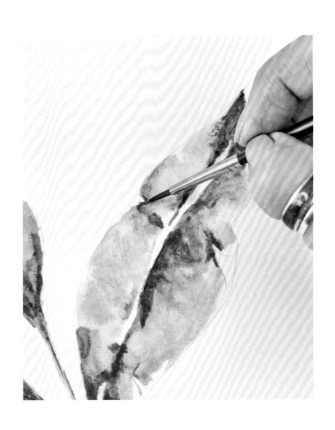

6/ 　重复刚才的步骤，把剩余的叶子画完。画的
　　时候注意调整深色的用量。画面下方的小叶
子要少用深色。

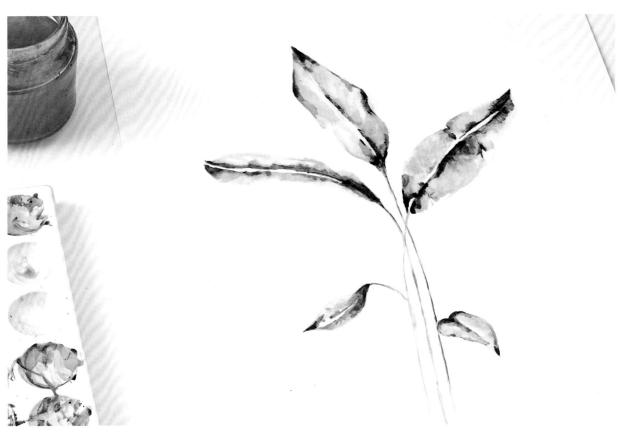

仙人球

　　在这一课中，我们会用到遮盖液给有仙人球刺的地方留白。

　　比起白色的遮盖液，蓝色的在画面上更显眼。要等到画面完全干透了再把遮盖液擦掉，不然画面会被弄脏的。

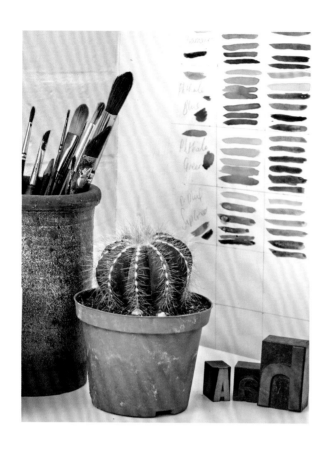

液体水彩颜料

树汁绿	柠檬黄	胡克绿	生赭

调色

 主体色：
树汁绿

 中间色：
树汁绿＋柠檬黄

深色：
树汁绿＋胡克绿

花盆：
生赭

所需材料

▶ 水彩本中印好线稿的画纸或热压水彩纸

▶ 铅笔（可选）

▶ 旧圆头水彩笔

▶ 蓝色遮盖液

▶ 调色盘

▶ 水彩纸片（试色用）

▶ 洗笔罐

▶ 10 号圆头水彩笔

▶ 4 号圆头水彩笔

▶ 00 号圆头水彩笔

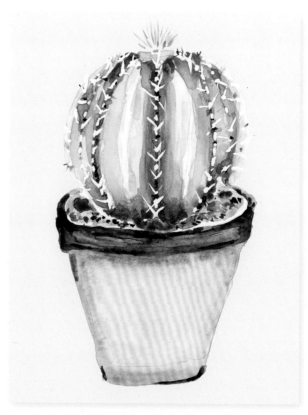

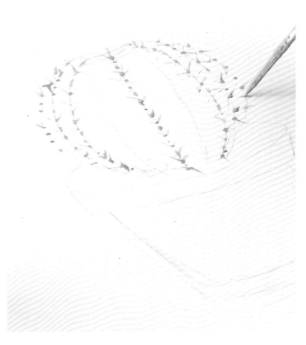

1/ 如果要用水彩本中印好线稿的画纸，把它撕下来，直接跳到第二步。要自己起稿画一个仙人球的时候，先从中间部分画起，然后左右扩充直到画出一个球形。

不一定要画个完美的球形，不规则的样子能创造出充满个性的感觉！画花盆的时候注意，要画出仙人球扎实地种在土里的感觉，而不是让它浮在花盆上面。

2/ 拿旧圆头水彩笔蘸上遮盖液，在你想要画刺的地方点上小的、不规则的点。整幅画完点以后，回到你点的第一个点，快速地把遮盖液向外擦，就能画出仙人球的刺了。做这一步的时候最好是用一种快速的、轻弹的手法，这样尖刺就有一种往外散的感觉。不用把所有的点都擦开。如果需要可以再加一点遮盖液。画完后等它完全干透。

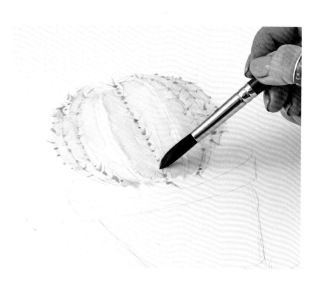

3/ 用10号圆头水彩笔在仙人球的每个部分都平涂上薄薄的一层水。水不要涂得太多，因为我们还需要控制颜料的走向。接着，在每个部分都画上树汁绿，高光部分留白。画的时候颜料少一些，水多一些。画完第一遍，趁画面还没干，把黄绿色的中间色画到仙人球每一区域的顶部、底部和边缘，勾勒一下每部分的形状。让这两种颜色在画面上融合一下。

棱

刺

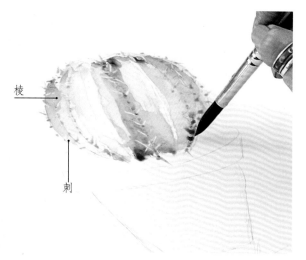

4/ 在画面还是湿的时候，画上最深的颜色。画的时候注意，颜料的比例要大于水，这样能在增加颜色明度的同时，让最深的颜色也能和画面上已有的颜料融合。把这种深绿色画在仙人球的顶部和底部与土壤相接的地方，在强调植物球状曲线的同时，把仙人球下方的阴影也表现出来。在画过遮盖液的棱上，蘸取深色垂直画上弯曲的线条。等它干透。

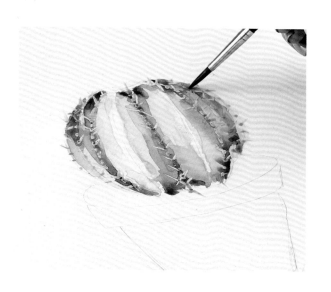

5/ 用4号圆头水彩笔蘸上最深的颜色，用干画法叠加在第四步画出的棱上。这次在颜料中少加一点水，笔法要精细、清晰。为了达到更抽象的效果，这里少画些线条，添加小的笔道来突出棱的位置。想要画面对比更强烈的话，你可以在深色线条的边缘多加点偏黄绿的中间色。

6/　用湿润的 10 号圆头水彩笔蘸取大量的生赭颜料，横向勾勒出花盆的上边缘。随后把笔洗干净，蘸满清水，沿着花盆的上边缘向下运笔，把颜料晕染到花盆底部，画出一个渐变的效果。用 4 号圆头水彩笔蘸取生赭来画土壤。等画面晾干后，还用相同的颜色——但水要少一些，颜料要多一些——以点涂的方法，画出粗糙的土壤的质感。接着，还是蘸取生赭，在花盆的边缘和底部画上干净的线条，强调一下边缘和底部的阴影。

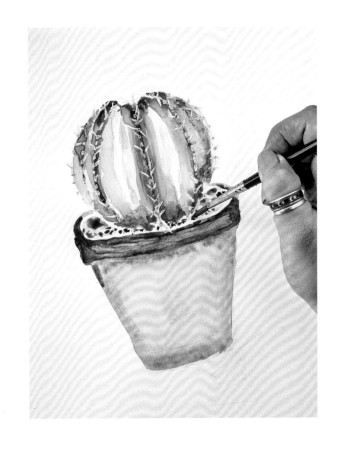

7/　等画面完全干透后，用指尖轻轻地擦遮盖液，露出下面留白的部分。如果有地方不清晰，或者显得有点笨重，可以用湿润的水彩笔蘸取颜料重新精修，调整一下。用 00 号水彩笔蘸稀释的生赭，在仙人球顶部勾画几根刺。

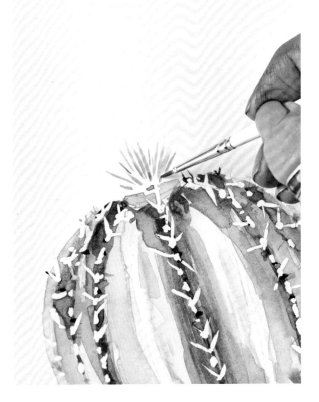

小橘子树

虽然小橘子树是本课的灵感来源，但是，我还是选择去抽象化叶子和橘子，不去精准地再现对象，而是创造出一种满幅印花的感觉。

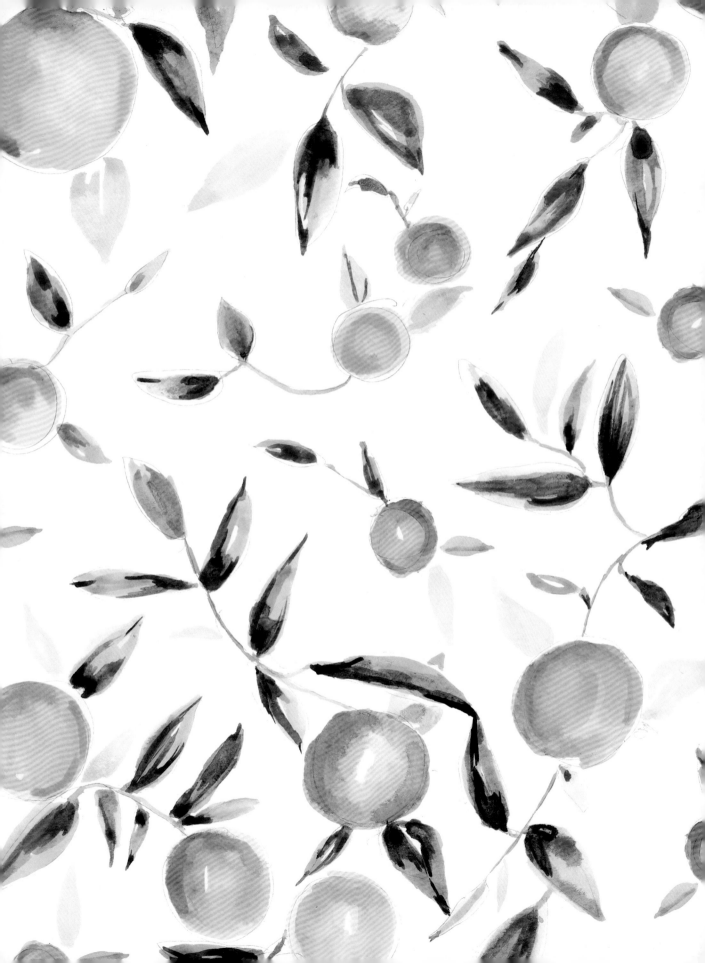

所需材料

- ▶ 水彩本中印好线稿的画纸或热压水彩纸
- ▶ 铅笔（可选）
- ▶ 调色盘
- ▶ 水彩纸片（试色用）
- ▶ 洗笔罐
- ▶ 10 号圆头水彩笔
- ▶ 4 号圆头水彩笔
- ▶ 1 号圆头水彩笔

液体水彩颜料

镉红	藤黄	酞菁绿	酞菁蓝

调色

果实：
镉红+藤黄

藤黄

主体色：
藤黄+酞菁绿

中间色：
酞菁绿+酞菁蓝

细节：
酞菁绿

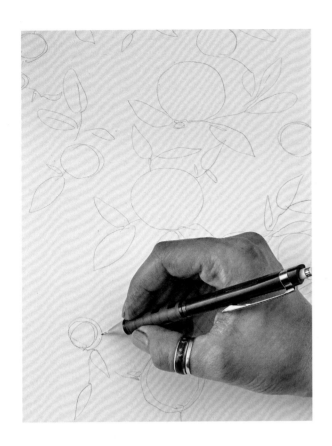

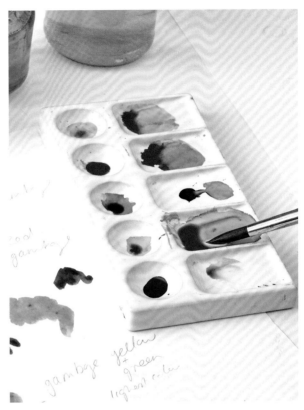

1/ 在本课中，水彩本采用的构图是橘子和叶子构成的满幅印花式样，把它撕下来，直接跳到第二步。

要是想自己起稿，先画大小不同、有所变化的橘子，注意使用三分法（见第4页）来保持画面的平衡。以果实为中心，画出一簇簇的茎和几片叶子，卷起来的和长开的叶子都画一些。画的时候注意在大点的叶子中间穿插几片小叶子，创造出一种动态感。

2/ 把镉红和藤黄调和，能调出一种鲜活生动的橙色。还可以在调色板上单独调一些藤黄。叶子的主体色用藤黄和酞菁绿来调，调出来是一种带黄的绿色，可以很好地表现叶子的颜色。接着用酞菁绿和酞菁蓝混合，调一种蓝绿色，来给叶子增加一些层次感。顺便单独稀释一些酞菁绿画细节时用。

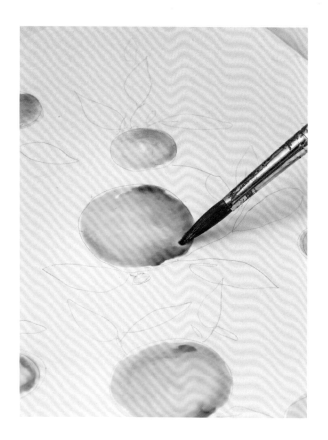

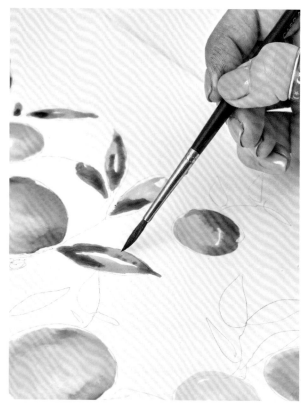

3/ 用10号圆头水彩笔在要画的第一个橘子上铺满水。接着铺一层藤黄，然后趁纸还湿着的时候，沿着果子圆边的一小段，勾上一层调好的橙色，制造出那种渗色的感觉，也能让果子有立体感。所有的橘子都这么画，画的时候调整一下黄色和橙色的比例，这样一来有些橘子只有一点发橙色，几乎接近黄色；而有些看上去几乎是用橙色颜料画的。这样你的整个画面就更耐看了。在橘子上滴点清水，能给画面增加一些额外的纹理感。等它们干透。

4/ 使用4号圆头水彩笔，蘸一点调好的黄绿主体色，在要画的第一片叶子上薄薄地铺一层。趁画面还没干，在叶子适当的位置上加点蓝绿的中间色，创造出一种颜色和色调的混合效果。用同样的方法把所有的叶子画完。有些叶子可以只用一种颜色来画，这样的叶子颜色更浓，也让整个画面更有层次感。有些叶子可以留一抹白色当高光。

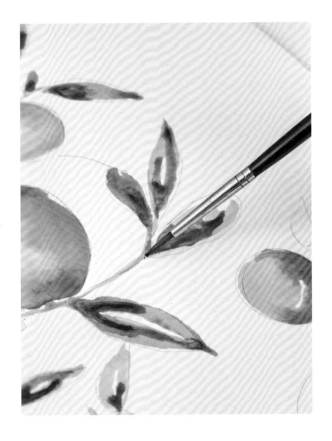

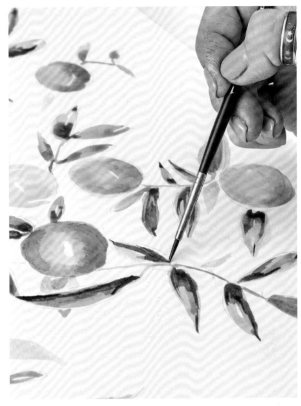

5/ 画叶子的时候就可以把茎画了。用小一点的1号圆头水彩笔，顺着勾好的形把茎填满。你可以直接用叶子上的颜料，也可以在调色盘里蘸点。调整画面到你满意的程度，然后等它晾干。

6/ 在某些叶子上用叠色法画上酞菁绿，给叶子添点细节。用1号圆头水彩笔，以轻扫的笔法强调一下暗处。别给所有叶子都这么画，让有些叶子亮一些，这样画面比较有变化。画的过程中不时后退几步看看整个画面，别只盯着一个地方不断深入。你也可以在几个橘子的暗部用叠色法加上点细节。

让颜色保持鲜亮的小技巧

　　用不同的颜色来作画时（比如在本课中，要用到绿色和橙色），不同的颜色用不同的洗笔罐来洗，这样能确保你在作画的时候，颜色一直是鲜艳、生动的，不会被染灰或弄脏。

尤加利叶

　　尤加利叶一般被用来插冬季花束或者制作婚礼捧花，它那种独特的青色叶子让它备受喜爱。本课使用湿画法来描绘尤加利叶独特的形状，从而创造出非常美丽的色彩和画面效果。

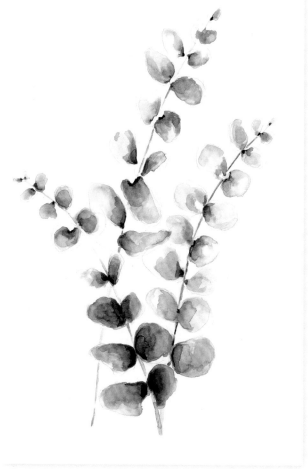

所需材料

▶ 水彩本中印好线稿的画纸或热压水彩纸

▶ 铅笔（可选）

▶ 调色盘

▶ 水彩纸片（试色用）

▶ 洗笔罐

▶ 5号圆头水彩笔

▶ 4号圆头水彩笔

液体水彩颜料

鲜绿　　普鲁士蓝　　靛蓝

调色

　主体色：
鲜绿+普鲁士蓝+靛蓝

　中间色：
鲜绿+普鲁士蓝
（蓝色多、绿色少）

　深色：
普鲁士蓝+靛蓝

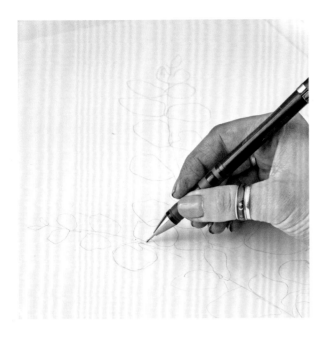

1/ 如果要用水彩本中印好线稿的画纸，把它撕下来，直接跳到第二步。

或者，画三根茎，注意茎与茎之间的关系。确保每根茎的高低不同，朝的方向也不同。还应考虑到它们要在画面的哪个部分交叉。注意每根茎上叶子的大小是不同的，靠根部的叶子大，向上会逐渐变小，还要注意叶子的形状，以及它们和茎之间形成的角度。

2/ 用5号圆头水彩笔蘸清水，把要画的那根尤加利叶上所有的叶子都上一层水，直到你能看见有一层反光为止。快速画上稀释好的主体色，颜料少一些、水多一些，让叶子看上去是半透明、浅浅的颜色，而且颜色要稀到能在纸面上滑动。花一些时间用画面上的水去推开颜料，让颜料聚集在一起，并且停在叶片的某个地方。不需要太多地去控制颜料的走向，因为水本身会做很多工作，而且可能会产生漂亮的、令人出乎意料的结果。

用固体水彩颜料还是用液体水彩颜料？

固体水彩颜料不像液体水彩颜料那样鲜艳，所以当你想画出一个自然、逼真的颜色的时候，用固体水彩颜料就再好不过了。固体颜料漂亮、干净，比液体颜料微妙，没那么夸张。在纸片上试试色，看看你喜欢哪种。

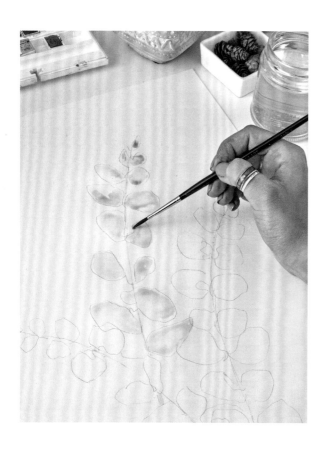

3/ 在叶子还没干的时候，从你画的第一片叶子开始，在里面填点中间色。用我们在第二步里讲的那种方法去调和颜色，这样颜色之间会相互作用，并且产生有趣的色调。尽量不要过度混色，这会消磨掉色调之间的不同。在叶子的边缘和靠近茎的那些有阴影的地方画上些深色。在这一步，你还可以在茎上画些稀释过的中间色。

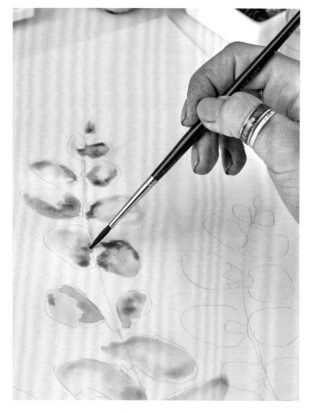

4/ 在茎还湿着的时候，回到第一片叶子，在靠近茎的地方和叶子的边缘画上最深的颜色。用小一点的4号圆头水彩笔，这样你能更好地控制画面。这时候要多蘸一些颜料，少蘸一些水，这样你就能画出比较强烈的明暗对比。等它晾干。

5/ 用相同的方法依次画第二根和第三根尤加利叶，画的时候注意和第一根多做对比，来调整明暗度，并相应多用中间色或者深色。如果两根尤加利叶相交了，在上面的那根颜色要更深，以示它离画面更近；在下面的那根颜色要浅一些，也没那么生动。

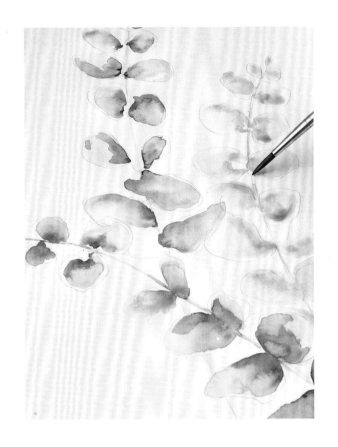

6/ 回到第一根尤加利叶，用干画法来画，这样你能更好地控制画面，而且能在刚才湿画法画出来的好看的效果之上再加上些痕迹。用4号圆头水彩笔在叶子最深的地方画上一层薄薄的中间色。这能平衡叶子上的色调。这样整幅画面更能捕捉到三根尤加利叶之间的关系，以及那种层次感和立体感。

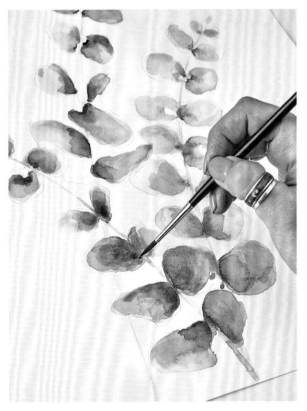

斑点海棠

稀有的斑叶秋海棠来自巴西，它深绿色的叶子上有醒目的圆点。这一课我们要用遮盖液来画出这种效果。

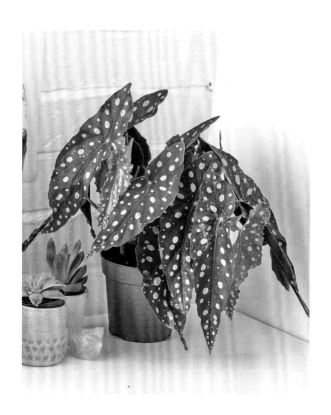

所需颜色

酞菁绿	酞菁蓝	树汁绿	藤黄	镉红	威尼斯棕

液体水彩颜料

主体色：
酞菁绿+酞菁蓝+树汁绿
调一个深的、带墨绿调的蓝绿色

中间色：
酞菁绿+酞菁蓝
调两份中间色，一份酞菁绿多
一点（上），一份酞菁蓝多一
点（下）

花盆色：
藤黄+镉红+威尼斯棕
调两份花盆色，一份是亮橙色，这份只
加一点威尼斯棕（上），一份焦橙色，
多加一点威尼斯棕（下）

所需材料

▶ 水彩本中印好线稿的画纸或热压水彩纸

▶ 铅笔（可选）

▶ 两个调色盘

▶ 水彩纸片（试色用）

▶ 洗笔罐

▶ 旧圆头水彩笔

▶ 蓝色遮盖液

▶ 1号圆头水彩笔

▶ 10号圆头水彩笔

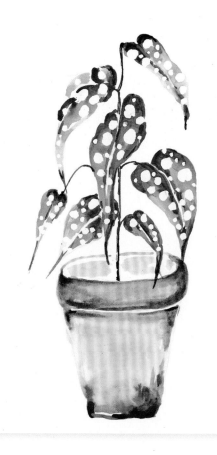

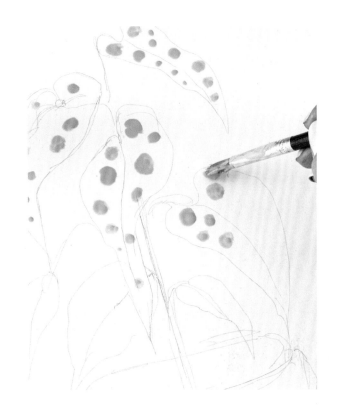

1/　如果要用水彩本中印好线稿的画纸，把它撕下来，直接跳到第二步。自己起稿的话，先在画面中间画一条竖线做茎。从这根线的顶部开始，以茎为中心向外画出大的、翅膀状的叶子，注意每片叶子的叶尖都特别窄。画的时候注意让叶子朝向不同的方向，这样画面看起来会更逼真。

画花盆的时候用曲线来画，这样显得更有立体感。

2/　用一支旧圆头水彩笔，用点画法给画面点上遮盖液，给每片叶子都点上大小不同的斑点。点的时候不要太刻意，这些点本身就应该是散的。多点一些点，画面能够更加令人印象深刻。

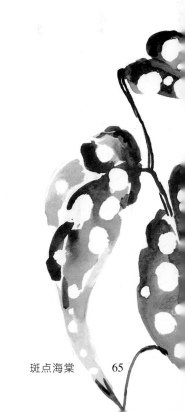

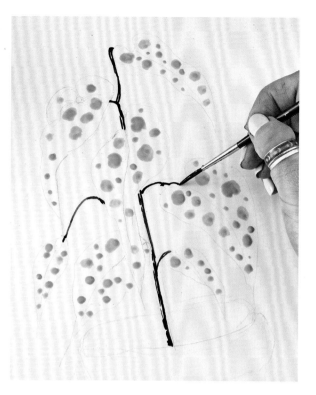

3/ 在等遮盖液干的时候，用1号圆头水彩笔蘸蓝绿主体色，从顶部起笔，大胆地画茎。画的时候多蘸些颜料，少蘸些水，用清晰的线性笔触把植物的结构勾勒清楚。

4/ 用10号圆头水彩笔蘸亮橙色，确保笔头上颜料多、水少，然后在花盆底部画一条平行的线。随后把笔洗干净，再蘸满清水，然后用笔把颜料晕染到花盆盆口处，越靠近盆口，颜色的明度越低。随后，用稀释过的亮橙色来画盆口，在盆口和盆体之间留一条细细的白线。在画面还湿着的时候，在花盆的边缘处上一层焦橙色，勾勒一下花盆的造型。

等干的时间

如果你很急切地想把遮盖液擦掉，可以拿出吹风机，开低挡热风吹画面，加快干燥过程。

5/ 当你确定遮盖液已经完全干透以后，用10号圆头水彩笔蘸满蓝绿主体色，来画画面最顶部叶子那靠近主茎的叶基边缘。随后把笔洗干净，蘸取少许清水，把颜料晕染到整片叶子上，注意避开叶脉的中脉，让它留白。用相同的方法从上至下把剩下的叶子全部画完。

6/ 用湿画法，蘸取中间色画叶子最靠近茎的部分，然后晕染出一个形状来。让一些叶子以蓝色为主，剩下的以绿色为主，这样画面就有一个自然的变化。等它晾干。

7/ 等画面完全干透后，用手指轻轻地擦掉遮盖液，让下面醒目的圆点图案露出来。

吊竹梅

　　这一课我们来画长得很快的鸭跖草——也被称为吊竹梅，或银吊竹梅。这种蔓生植物有着繁茂的绿色和紫色叶子，叶子上还有银白色条纹。

所需材料

- ▶ 水彩本中印好线稿的画纸或热压水彩纸
- ▶ 铅笔（可选）
- ▶ 调色盘
- ▶ 水彩纸片（试色用）
- ▶ 洗笔罐
- ▶ 1号圆头水彩笔
- ▶ 12毫米（0.5英寸）椭圆水洗笔
- ▶ 5号圆头水彩笔
- ▶ 00号圆头水彩笔

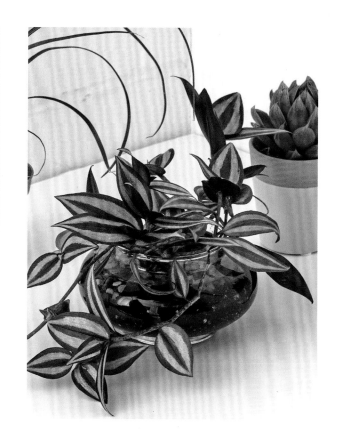

液体水彩颜料

| 钴紫 | 威尼斯棕 | 树汁绿 | 酞菁绿 |

调和颜色

浅色：
钴紫+威尼斯棕
威尼斯棕少放点

中间色：
钴紫+威尼斯棕
威尼斯棕多放点

深色：
钴紫+威尼斯棕
威尼斯棕多更多

绿色：
钴紫+树汁绿+酞菁绿

1/ 如果要用水彩本中印好线稿的画纸，把它撕下来，直接跳到第二步。或者你可以自己起稿，先画花茎，然后确定一下叶子从茎的哪里长出来。茎的数量最好是奇数，这样画面可以构成有机的整体。叶子画得大一些，把整个画面填满。然后选择一下哪些叶子是条纹花纹，哪些会露出纯紫色的内面。

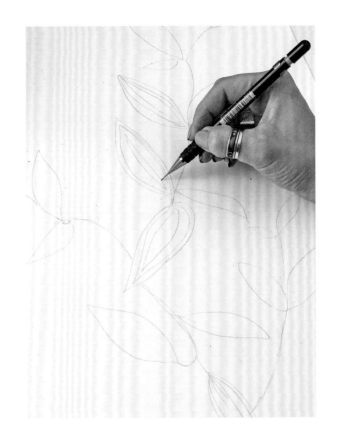

2/ 用1号圆头水彩笔蘸满清水，把清水平涂在茎上，然后画上最浅的紫色。接着，用椭圆水洗笔把水涂在第一片叶子上，随后在叶尖和叶基处画上最浅的紫色，然后用干净的5号圆头水彩笔把颜料晕染开。画的时候要先晕染出叶子的形状，并为边缘上阴影。最后蘸中间色，从叶基起笔，向上运笔来画叶子。用相同的方法把其余紫色的叶子画完。

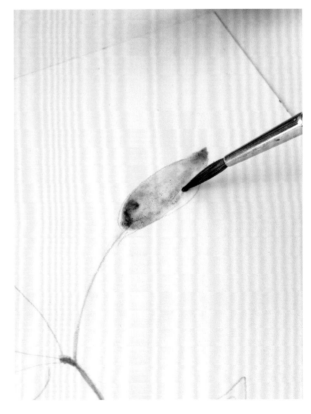

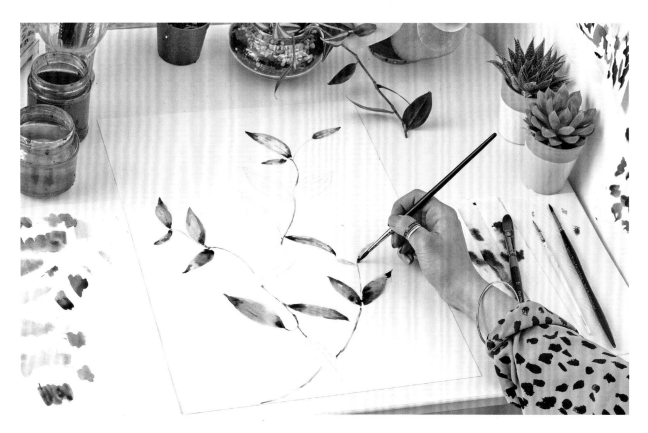

3/ 等叶子干一点了，就用00号圆头水彩笔蘸
取叶尖或叶基的颜料，然后朝相反方向运
笔，拉出细腻、微妙的叶脉。如果颜料比较干，已
经拉不长了，可以再加点颜料。在一些叶子上画上
点最深的紫色，让画面有点对比。

4/ 画有条纹图案的斑叶时也要用5号圆头水彩
笔。先在绿色条纹的部分平涂一层清水，随
后蘸取绿色颜料，在叶基或叶尖处起笔，顺着叶子
的形状把绿色区域画满。一片接着一片画，有些叶
片上可以多用些颜料，让颜色更深一些。

5/ 所有叶子都画完以后，用00号圆头水彩笔
蘸取深紫色，再画一遍茎，下笔要肯定。有
必要的话，可以画得深一些、粗一些。

虎尾兰

　　通过这一课，你能学到怎样去描绘虎尾兰叶片那种凹凸不平的迷彩图案。这一课还是用湿画法来画散布在叶片上的浅色、中间色和深色的抽象斑点，最后用比较小的笔来加上一些确定的笔道。

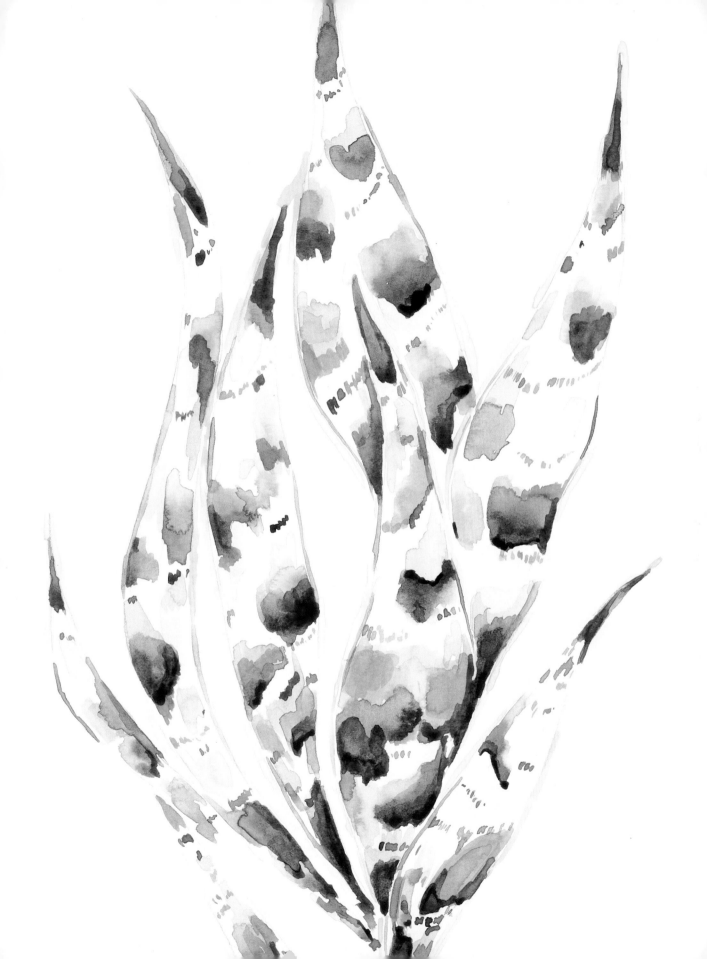

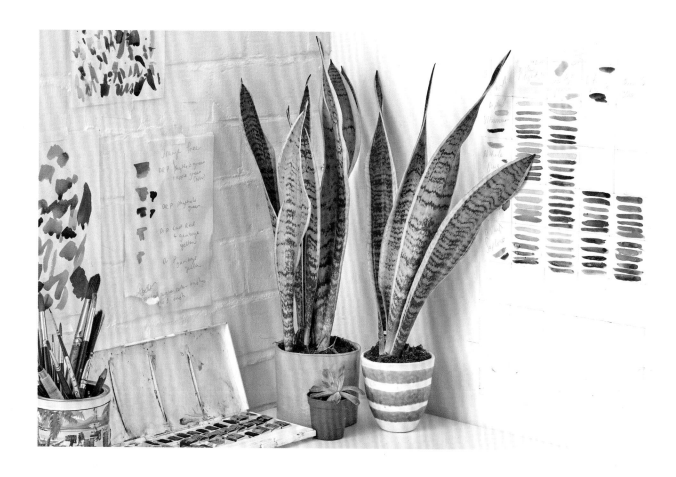

所需材料

▶ 水彩本中印好线稿的画纸或热压水彩纸

▶ 铅笔（可选）

▶ 调色盘

▶ 水彩纸片（试色用）

▶ 洗笔罐

▶ 12 毫米（0.5 英寸）椭圆水洗笔

▶ 4 号圆头水彩笔

▶ 00 号圆头水彩笔

▶ 1 号圆头水彩笔

液体水彩颜料

胡克绿	树汁绿	土耳其蓝	柠檬黄

调色

主体色：
胡克绿
调两份，一份多加水稀释（上），
一份多加颜料（下）

树汁绿

中间色：
胡克绿+土耳其蓝
（胡克绿少放些）

叶子边缘：
柠檬黄

1/ 如果要用水彩本中印好线稿的画纸，把它撕下来，直接跳到第二步。要自己起稿的话，你需要描绘出刺形叶片的长度和独特形状，所以先观察一下它们的弧度以及那微微弯曲的形态。画几片叶子，都从中心点向外画，最突出、最大的叶子画在画面中央，在这片叶子周围画一些比较小的叶子。画的时候记得检查你的构图是否居中，可以用三分法（见第4页）来帮你确定一下。

2/ 用椭圆水洗笔在画面上涂一层清水，涂的时候把笔放平用侧锋来画。接着在所有叶子的斑点区域上一层浅一点的胡克绿。留白的区域多一些，直接做一个自然的高光色。让刚上的颜料和水相互渗透一下，形成那种不太明确的、抽象的色块。等它晾干。

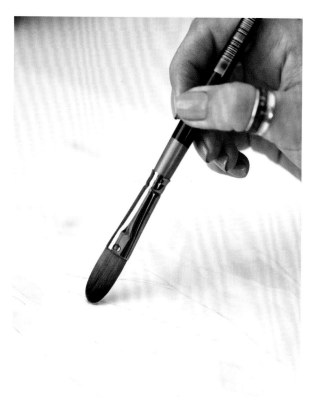

3/ 蘸取深一点的胡克绿主体色，画在刚才晾干的色块之间。画的时候把笔立起来，用笔锋向下拉，来表现虎尾兰那松散、略微垂直的花纹。用相同的方法蘸树汁绿画在叶子的各个部分。

4/ 用4号圆头水彩笔，把清水画在叶子的暗部。在稀释好的那份浓一点的胡克绿中再加一些颜料，把它画在你想让颜料渗透的地方，画出那种抽象的色块，来表现虎尾兰那种独特的花纹。在色彩比较强烈的地方多加点颜料。用同样的方法上中间色，把中间色画在刚画的地方，也可以画在一些新区域。在比较亮的区域画上比较浓的颜料，把植物本身的自然花纹夸张化，创造出令人印象深刻的效果。

5/ 用 00 号圆头水彩笔添一些小的、下笔肯定的线性笔触，和刚才画的抽象色块形成对比。用的是第四步中的两种颜色，但是笔上多蘸点颜料，少蘸点水。画完后等晾干。

6/ 用 1 号圆头水彩笔在叶子的边缘勾一圈胡克绿，以暗示它们位于画面的前景处。晾干后，用断断续续的线条在叶子边缘勾一圈柠檬黄，这样一些叶片就会比另一些叶片更黄一些。

去掉颜料

如果想去掉已经画上的颜料，用干净、略微湿润的水彩笔刷掉多余的水和颜料，然后把颜料擦在干净的布或者纸巾上。轻一点，别在画面上使劲擦，确保不要把画纸擦破了。

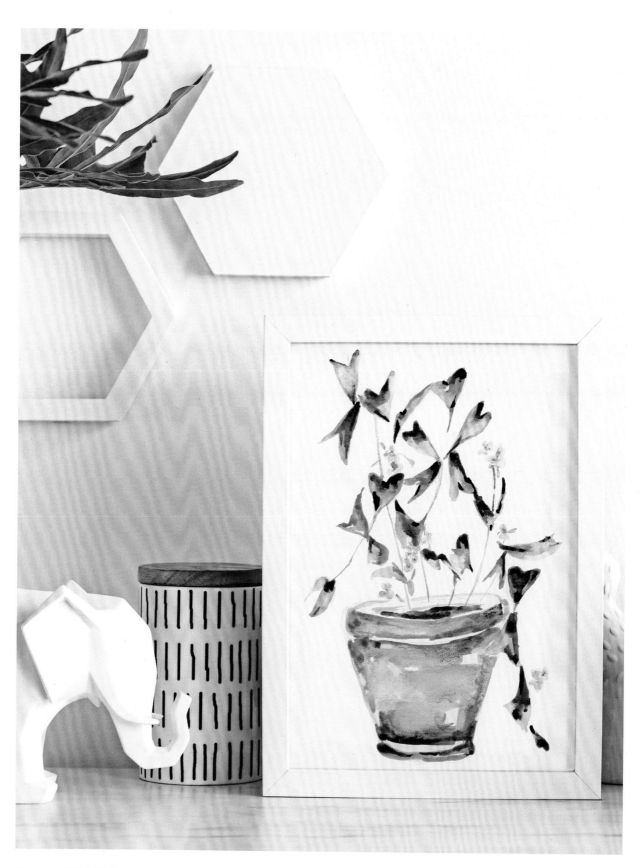

紫叶酢浆草

本课中，你会学到用一种鲜艳的配色来表现优美的紫色三角酢浆草那种的蝴蝶状的几何形叶片和小花。通过湿画法，你能画出精致的叶子，这些叶子形状类似，明度却不同。

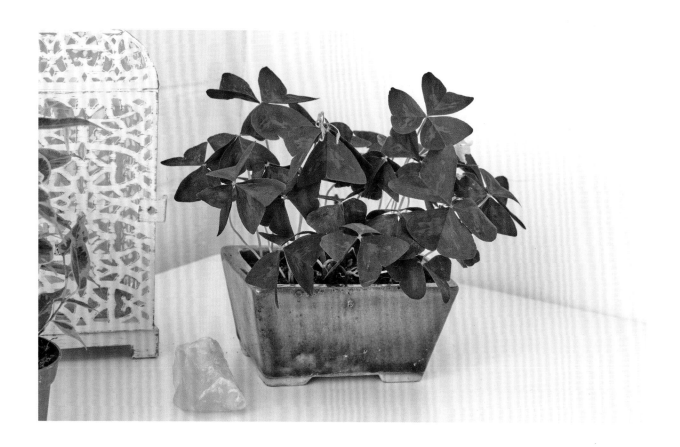

所需材料

▶ 水彩本中印好线稿的画纸或热压水彩纸

▶ 铅笔（可选）

▶ 水彩纸片（试色用）

▶ 调色盘

▶ 洗笔罐

▶ 4 号圆头水彩笔

▶ 1 号圆头水彩笔

▶ 12 毫米（0.5 英寸）椭圆水洗笔

液体水彩颜料

钴紫	威尼斯棕	品红	酞菁绿	酞菁蓝

调色

叶子：
钴紫+威尼斯棕

钴紫+品红

花：
钴紫

花盆：
酞菁绿+酞菁蓝

土壤：
威尼斯棕

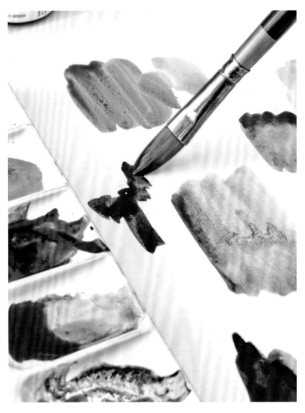

1/ 如果要用水彩本中印好线稿的画纸，把它撕下来，直接跳到第二步。要自己起稿的话，从花盆开始画起，这样能帮助你确定整株植物的宽度。定好植物的高度后，从顶部起笔，开始绘制精美的心形叶子，描绘出叶子从单根茎上层叠向下生长的样子。画上一些蔓延过花盆口的叶子，再添一些在叶子之间安家的小花。

2/ 画紫色叶子的时候，用少量的威尼斯棕去调和钴紫，让色调稍微柔和一些，这样它看起来就不像假花了。画叶子中间的时候，用钴紫和品红调出一种粉紫色，和叶缘形成对比。紫叶酢浆草的花是白色的，但为了让它在画面中明显一些，多用一些清水去稀释钴紫，画出一种非常淡的紫色。画花盆的时候，用酞菁绿和酞菁蓝调和出一种鲜艳的、对比明显的蓝绿色。最后稀释威尼斯棕用来画土壤。

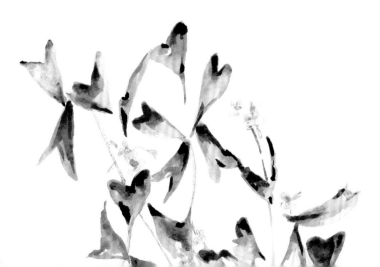

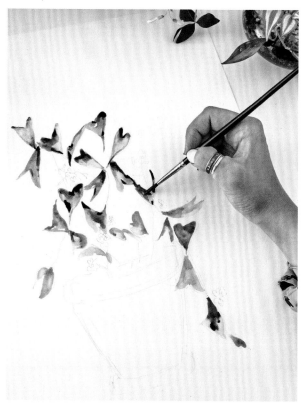

3/ 用 4 号圆头水彩笔蘸取钴紫和威尼斯棕调和出的紫色，从顶部开始，在四片到五片叶子上画薄薄的一层。然后蘸取钴紫和品红调和出的粉紫色点在叶子中间，让它自己逐渐扩散开。在纸还没干的时候，于叶缘处再勾一遍第一种紫色，再让颜色稍微融合一下，但要注意保持叶子中间那种亮紫色。用同样的方法把所有的叶子都画完，注意让有些叶子偏粉、有些叶子偏紫。画面前景中的叶子要画得深一些。

4/ 等画面稍微干燥一点，就继续为叶子上阴影，来画叶子的暗面。把画面的明度拉开，可以让它更吸引人。纸面越干，你就越能控制画面，还可以确保颜色之间不会互相渗流。

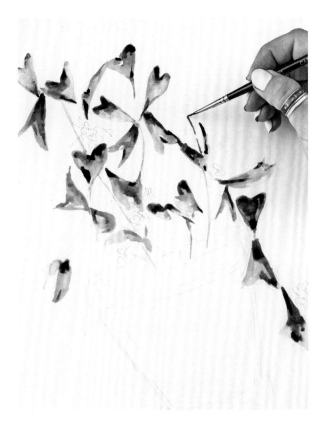

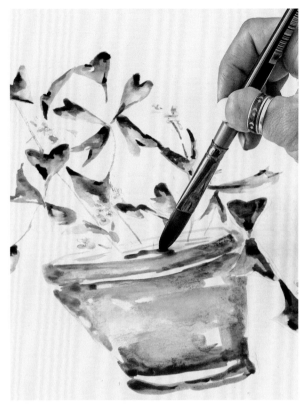

5/ 用1号圆头水彩笔蘸清水平涂在茎上，然后上一层深紫色，让颜色顺着这条细线流动。多试一试，你想在茎上画多少颜料取决于你想不想让茎看上去清晰。用相同的方法，蘸取加了更多水的钴紫，去画那些小花。画的时候让它们显得抽象一些，这样能让它们像现实中一样，微妙又精致。

6/ 用椭圆水洗笔蘸取调好的蓝绿色，在花盆底部画一条横线。然后用干净的笔向上运笔，晕染整个花盆，越接近盆口明度越低。然后多蘸些颜料，勾勒一下花盆的底部和边缘，注意在花盆口和底部都留一条白边，制造光感和立体感。等它晾干后，再添上一些比较干的蓝绿色，强调一下花盆的造型。用稀释过的威尼斯棕画土壤。

多肉

　　这一课中，我选了一个俯瞰的视角。因为从上向下看多肉，那种圆形的、对称的特殊图案非常令人惊叹。

所需材料

▶ 水彩本中印好线稿的画纸或热压水彩纸

▶ 铅笔（可选）

▶ 调色盘

▶ 水彩纸片（试色用）

▶ 洗笔罐

▶ 4 号圆头水彩笔

▶ 1 号圆头水彩笔

固体水彩颜料

钛白	胡克绿	靛蓝	柠檬黄	玫瑰茜草红

调色

 主体色：
钛白+胡克绿+靛蓝
（靛蓝多加一点，
就调成了中间色）

 中间色：
钛白+胡克绿+靛蓝

 暖色：
柠檬黄

 深色：
胡克绿+靛蓝

1/ 如果要用水彩本中印好线稿的画纸，把它撕下来，直接跳到第二步。如果你想自己起稿，画一个俯瞰视角的多肉，记住要画出它万花筒般的外观。多肉的叶片很小，靠近中心的地方略微闭合，叶片较小；离中心越远，叶片越大，并且逐渐向外张开。画的时候从水彩纸的中心开始，先画最小的叶子，然后逐渐向外慢慢画，注意观察每圈叶子之间是怎么排列的。虽然我们希望最后的整体效果是对称的，但是画的时候不必让每片叶子都一样大：它们本身就是不规则的。

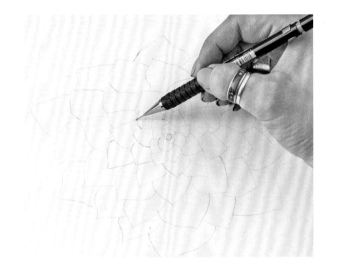

2/ 在这一课中，我选择使用固体水彩颜料去捕捉多肉植物那种细腻的乳色，也可以确保整个画面的颜色不会太显眼。白色颜料不常用在水彩画当中，因为它会影响到画面的半透明感。但是，白色那种不透明的、粉笔的感觉对于画多肉来说太合适了。把钛白、胡克绿和靛蓝稀释后混合，调出一种非常淡的、微弱的乳绿色，做主体色。用同样的颜色调出一种乳蓝色，做中间色。最后在调色盘上单独稀释一些柠檬黄，然后用胡克绿和靛蓝混合调一个深色。

3/ 用湿润的4号圆头水彩笔蘸主体色，从中心向外，把所有的叶子平涂一遍。注意多加清水稀释一下颜料，这样颜色才会淡，才会有乳的质感。叶子和叶子之间留白，让整个造型更清晰。你不用把所有的叶子都涂满，没有必要那么完美。

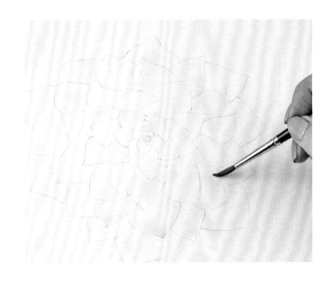

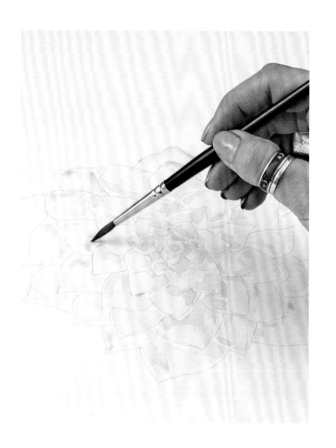

4/ 在画面还没干的时候，蘸取中间色。比起主体色，调中间色的时候要多用颜料、少用水，这样它在画面上才会显得比较清晰。用上阴影的方法稍微强调一下每片叶子的形状，把最深的颜色画在叶基的地方，表现出它们从中心生长出来的感觉。等画面晾干。

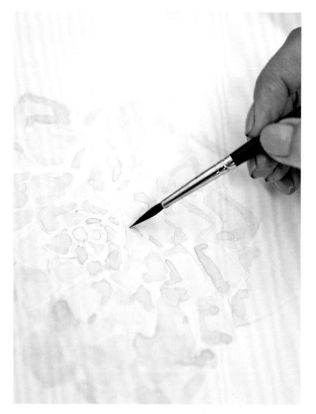

5/ 给靠近中心的叶子上一层柠檬黄，让画面增加一点暖调。用1号圆头水彩笔蘸取柠檬黄，一定要多用水稀释后调和，这样颜色不仅不会太鲜艳，而且能在画面上流动。由此能给植物塑形，增加层次感，而且能把内部和外部叶子的颜色区分开来。等画面晾干。

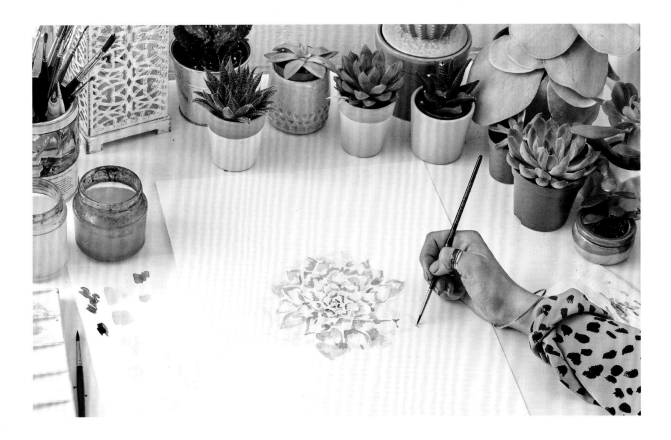

6/ 用干画法在最外圈的叶子上加一层深色。用湿润的笔蘸颜料，然后从每片叶子的叶基起笔，用水向外运笔。水加得越多，颜料就能拖得越长。主体色的面积留大一些，这样能和叶基的深色形成对比。

在最小、最中心的叶子上加上一些深色的细节，显示出它们是藏得最深的。等画面晾干。

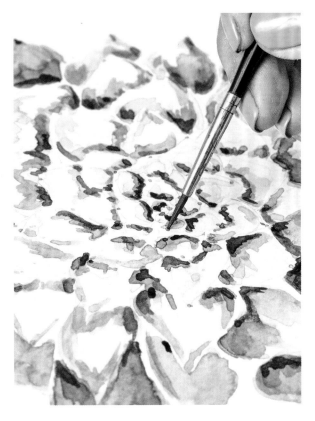

7/ 用干画法给最外侧一圈的叶子的叶缘勾上深色。

检查一下画面的明暗是否平衡，旋转画纸，观察作品在不同的角度看上去怎么样。直接从固体水彩颜料上蘸取玫瑰茜草红，然后在叶尖上点上小点。

镜面草

这一课我们要画可爱的、几乎像外星生物的镜面草。我们只用两种颜色去描绘这种植物独特的扁平而呈圆形的叶子和细长的茎。

所需材料

▶ 水彩本中印好线稿的画纸或热压水彩纸

▶ 铅笔（可选）

▶ 调色盘

▶ 水彩纸片（试色用）

▶ 洗笔罐

▶ 10 号圆头水彩笔

▶ 00 号圆头水彩笔

▶ 4 号圆头水彩笔

液体水彩颜料

藤黄　　酞菁蓝

调色

主体色：
藤黄+酞菁蓝
主体色调两份，一份藤黄多一些
（上），一份酞菁蓝多一些（下）
（颜料多加一些，就调成了中间
色；再多加一些，就调成了深色）

中间色：
藤黄+酞菁蓝
中间色调两份，一份藤黄多一些
（上），一份酞菁蓝多一些（下）

深色：
藤黄+酞菁蓝

花盆：
酞菁蓝

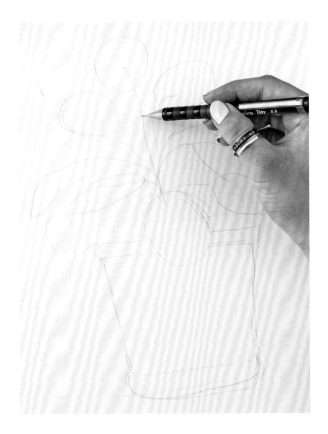

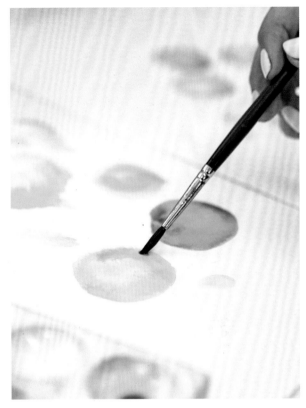

1/ 如果要用水彩本中印好线稿的画纸，把它撕下来，直接跳到第二步。要自己起稿的话，把花盆放在画面的中垂线上，然后先画花盆。以花盆的中心为起点向外画细长的茎，确保茎的长短和方向都不相同。在每根茎的末端画一片大概是圆形的叶子，让它们的大小、角度都不相同。

2/ 每片圆形叶子的形状都有明显不同，而且很好分辨，因此练习用颜料去造型是个很好的主意。用 10 号圆头水彩笔蘸主体色，在水彩纸片上试试画圈。用湿画法，把两种不同的绿色混在一起，看看在纸上调色的时候，它们是怎么互相渗透、互相作用的。改变颜色的明度，尝试多用点或者少用点颜料，看看这怎么改变了叶子颜色的清晰度和辨识度。

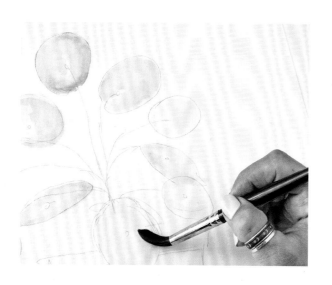

3/ 试好了以后开始正式作画。用10号圆头水彩笔蘸取第一种主体色，从画面顶部开始画圆形的叶子。有些叶子用偏黄的颜色，有些叶子用偏蓝的颜色，这样能帮助你为叶子塑形，增加层次感。用湿画法，在叶片上晕染中间色。叶缘的部分画得深一点来强调叶片的曲线。画面想要达到一种光源集中在叶子中间的效果，下面几步我们将强化这种效果。

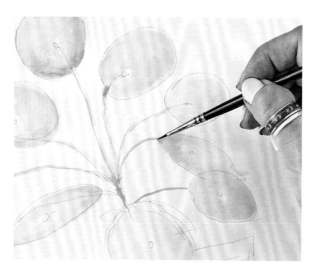

4/ 用00号圆头水彩笔在茎上涂一层薄薄的清水，然后用不同深浅的主体色去画不同的茎，这样有些茎就看起来比其他的更靠近画面前景，避免了画面的扁平感。

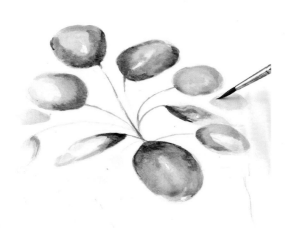

5/ 用4号圆头水彩笔蘸取中间色或者最深的绿色来为叶子上阴影。再加强一下叶缘，暗示出这里比其余地方的阴影更多。继续用这种方法来画叶子，画的时候注意把有些叶子画得浅一些，让它们看起来在画面远处。如果有必要的话，有些叶子只用主体色来画，让画面对比更强，从而达到更加有立体感的效果。

6/ 用 10 号圆头水彩笔蘸厚厚的酞菁蓝，在花盆的底部画一条横线。随后清洗水彩笔，向上运笔把颜料晕染开，直至把整个花盆的形状填满。可以多加些水，画出一种抽象的大理石效果。在边缘、盆口和底部再勾一层较深的蓝色，给花盆塑形。

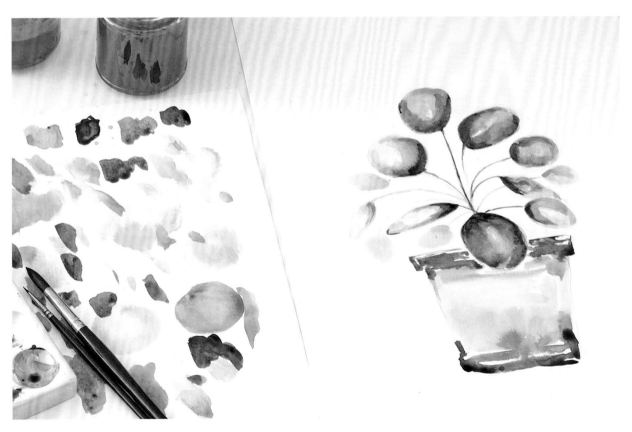

橡皮树

　　在本课中，我选择了叶片上有斑点的花叶橡皮树。这种受人喜爱的、叶片有弹力的热带植物有一种有趣的、几乎是迷彩样的绘画质感，用水彩也能表现得非常好。

所需材料

- ▶ 水彩本中印好线稿的画纸或热压水彩纸
- ▶ 铅笔（可选）
- ▶ 调色盘
- ▶ 水彩纸片（试色用）
- ▶ 洗笔罐
- ▶ 12 毫米（0.5 英寸）椭圆水洗笔
- ▶ 10 号圆头水彩笔
- ▶ 4 号圆头水彩笔

液体水彩颜料

 浅黄　 群青　 酞菁绿　 酞菁蓝　 镉红

调色

主体色：
浅黄+群青
主体色调两份，一份浅黄多一些
（上），一份群青多一些（下）

 中间色：
群青+酞菁绿+酞菁蓝
（调的时候颜料的比例大一些，
就从中间色变成了深色）

 深色：
群青+酞菁绿+酞菁蓝

 茎和花：
浅黄+镉红

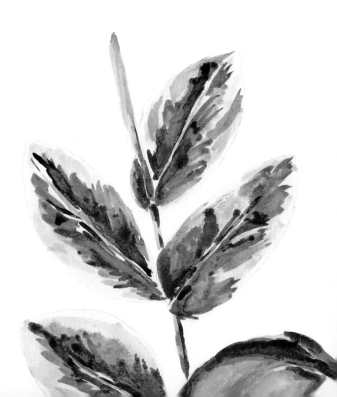

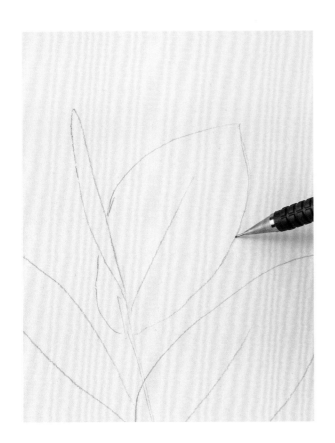

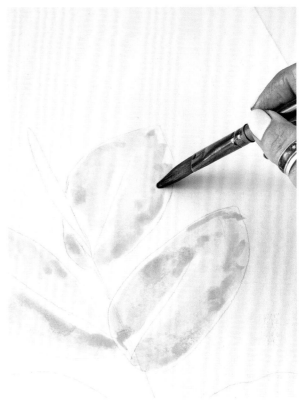

1/ 如果要用水彩本中印好线稿的画纸，把它撕下来，直接跳到第二步。自己起稿的话，大约沿着画面的中垂线，从画面底部起笔画茎，一直画到纸面的四分之三处。然后画茎上长出的七片叶子，其中一片向上卷翘，让外观有点变化，也让我们能从另一个角度来绘画。轻轻地标记出每片叶子的中脉。

2/ 用椭圆水洗笔蘸满浅黄多一些的主体色，用侧锋在最顶上的三片叶子上都轻轻画上一层。大概把整片叶子的基本形状画出来就行，但注意把中脉和中脉周围的地方留白。为了还原叶子的那种有绘画感的迷彩图案，蘸取群青多一些的主体色，把颜色轻涂在刚才画过的地方。涂的时候让笔垂直于纸面，直接用笔锋点按，画出那种微妙的质感来。

3/ 在留白的中脉边缘附近，用画线的方式上中
间色。这种颜色的对比会非常强烈，所以
尽量不要在画面上混合颜色。等颜料稍微干一点再
画，这样下一步画上的笔触会更强烈。然后继续画
这部分，蘸取深绿色，还是把笔竖起来用笔锋画上
清晰的线性笔触。

4/ 用同样的方法把剩下的叶子画完。要确保那
片向上卷翘的叶子与其余叶子的角度不同，
正面的部分比较少。用中间色来画叶子的主要部
分，然后用深色为叶尖上阴影以显示它卷起来了。

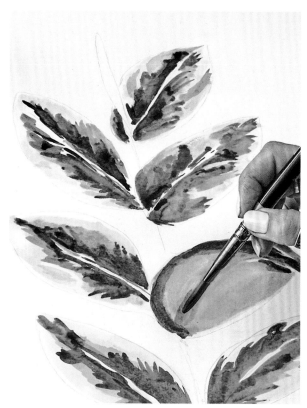

$5/$ 用10号圆头水彩笔蘸取中间色来画茎，然后用深绿色顺着茎的右侧边缘上阴影。用4号圆头水彩笔来画珊瑚色的叶脉和植物顶部的花。这种鲜艳的颜色能为整张画增添一丝热带的气息。

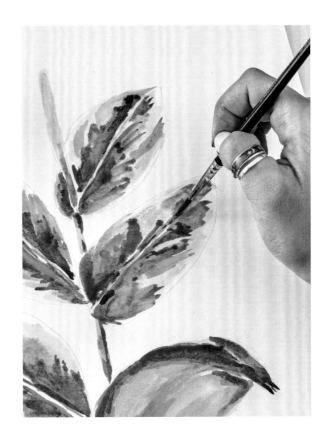

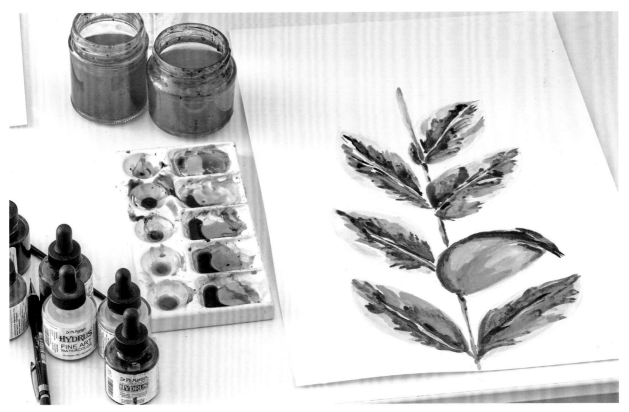

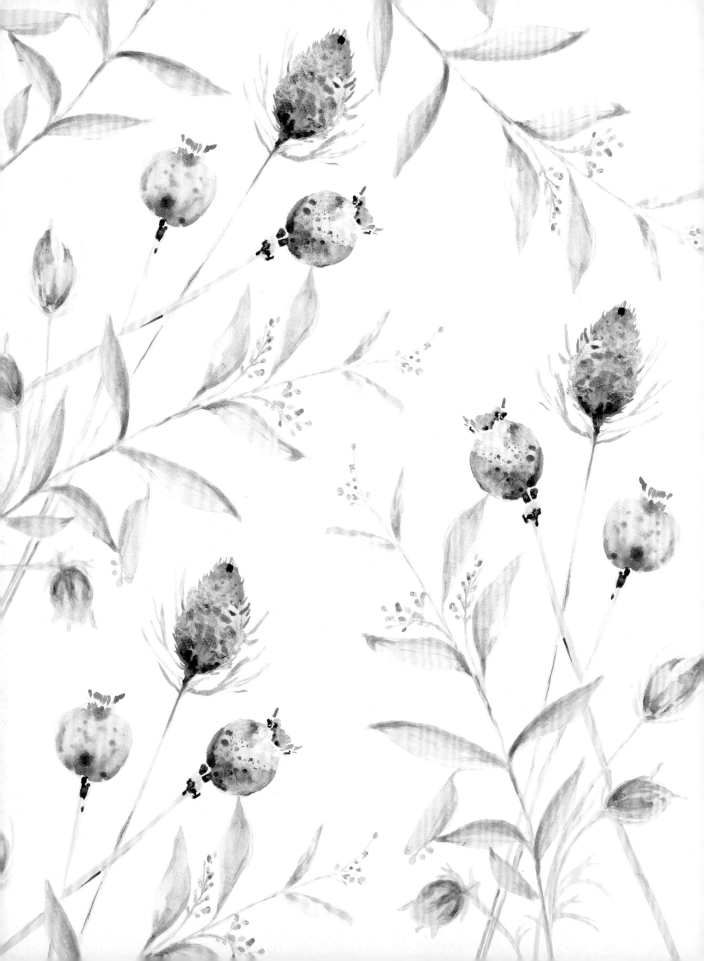

干花

在这一课中，我们会用柔和的紫色和灰色来捕捉干枯的罂粟、结了种子的尤加利叶和起绒草那种微妙的、荒凉的颜色和质感。一束干花可以用它单薄、衰败的样子来表达脆弱的自然之美。这种美尤其表现在冬天——当叶子凋落时，我们身边的颜色都变得更加柔和。在这一课中，我们将继续用湿画法和干画法相结合的方式来表现干花独特的质感。

所需材料

▶ 水彩本中印好线稿的画纸或热压水彩纸

▶ 铅笔（可选）

▶ 调色盘

▶ 水彩纸片（试色用）

▶ 洗笔罐

▶ 4 号圆头水彩笔

▶ 00 号圆头水彩笔

试色

　　对于这一课来说，在水彩纸片上试色特别重要，这样能确保颜色不脏、不泥。判断一下颜色在纸面上的效果怎么样，并试试改变颜色的明度，以确定颜色不会太亮、太浓，以及颜色之间的搭配效果非常和谐。

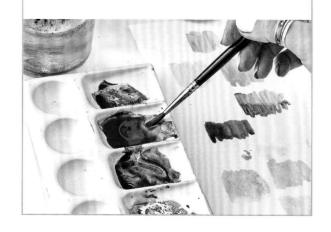

液体水彩颜料

威尼斯棕　群青　　镉红　　钴紫

浅黄　　树汁绿　　藤黄

调色

 尤加利叶：
威尼斯棕+群青

 威尼斯棕+镉红

 镉红

 罂粟：
威尼斯棕

 威尼斯棕+钴紫

 起绒草花头：
威尼斯棕+群青+钴紫

 起绒草花：
镉红+浅黄

镉红+树汁绿+藤黄

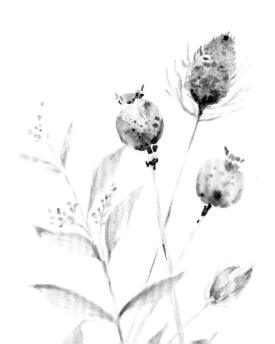

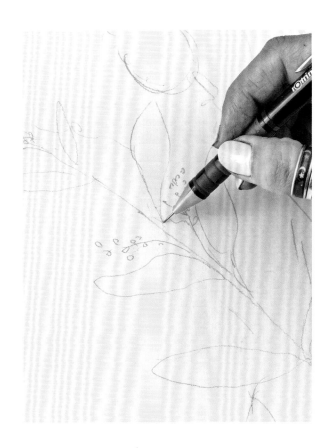

1/　如果要用水彩本中印好线稿的画纸，把它撕
　　下来，直接跳到第二步。如果要自己起稿，
从画面顶部最显眼的花画起，注意让它们朝不同的
方向倾斜。把尤加利叶放在画面左侧，起绒草花头
放在画面右侧的两个罂粟之间。随后在这些干花
周围画一些小一点的起绒草花，把它们画在画面比
较低的地方，两侧都画一些，让构图看上去比较均
衡。画的时候注意让花茎相互交叉，就好像它们插
在花瓶里一样。

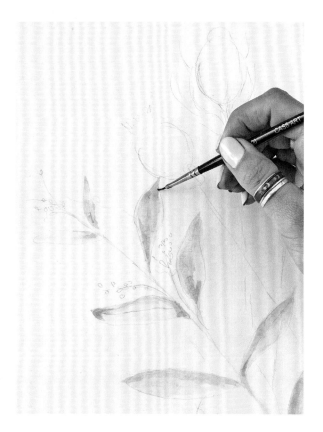

2/ 从尤加利叶开始画，用4号圆头水彩笔蘸取调好的浅紫色，然后从上到下，把所有的叶子都画一遍。用湿画法，蘸取调好的暖红色，为刚画好的叶子上阴影，重点是叶尖、叶基，以及叶子顶部的边缘。

当尤加利叶上的嫩苗干透以后，用一个干净的水彩笔，在要画种子的地方轻轻点上清水，然后再点上稀释过的镉红。用00号圆头水彩笔蘸取调好的浅紫色来画茎。

3/ 用4号圆头水彩笔蘸取稀释过的威尼斯棕，平涂在第一个罂粟上。然后使用湿画法，在上面加一层调好的罂粟色。这时明度的对比应该是很强烈的。晕染画面，让荚果上的阴影和斑驳的色块过渡得自然些。然后在荚果底部再上一层罂粟色。随后蘸取更浓一点的威尼斯棕，然后把笔拿直，用笔锋点上色点。这些色点会扩散，会渗开。等画面干一点后，再点上一些更小的点，这时的点就会更清晰一些。等画面再干一点，在罂粟顶部和边缘点上更深、更清晰的色点。最后用威尼斯棕画花茎和花头顶部。用相同的方法把其余的罂粟画完。

4/ 用同样的湿画法，蘸取调好的起绒草色来画起绒草。为了还原起绒草的纹理，要让画面干一点，然后把笔拿直，用笔锋把颜料点按在画面上。等画面干透后，在笔尖上蘸取少量水和颜料，用快扫的方式勾出环绕起绒草花头的叶子。最后用00号圆头水彩笔蘸相同的颜色来画茎。

5/ 用4号圆头水彩笔在起绒草花上铺一层清水，然后上一层稀释过的、呈浅脏粉的起绒草色。用画罂粟的方法来画起绒草花。罂粟和起绒草花的形状类似，但是起绒草花的顶部没有那些小小的锥形叶片。把明度对比拉大一些，多晕染一会儿，直到色调漂亮、形状柔和为止。用调好的第二种起绒草花色来画茎。

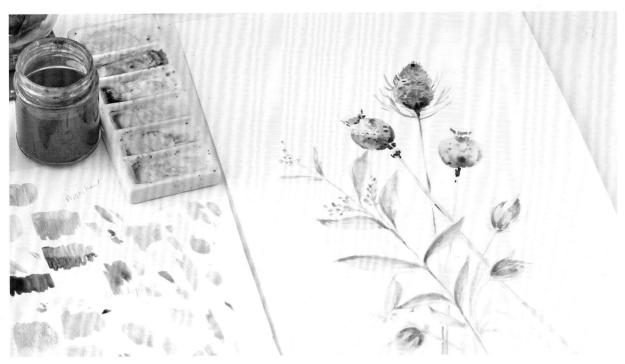

蕨草

要画蕨草就必须集中注意力，十分小心地去绘制重复的内容，用肯定的笔法来画这一美丽植物复杂的叶子。蕨草生有羽状复叶。主茎左右两侧长出带次生茎的羽片。次生茎上有小羽片，也就是次生茎两侧长出的小叶子。

所需材料

▶ 水彩本中印好线稿的画纸或热压水彩纸

▶ 铅笔（可选）

▶ 调色盘

▶ 水彩纸片（试色用）

▶ 洗笔罐

▶ 1号圆头水彩笔

▶ 00号圆头水彩笔

液体水彩颜料

树汁绿 藤黄

调色

 主体色：
树汁绿+藤黄

 细节：
树汁绿

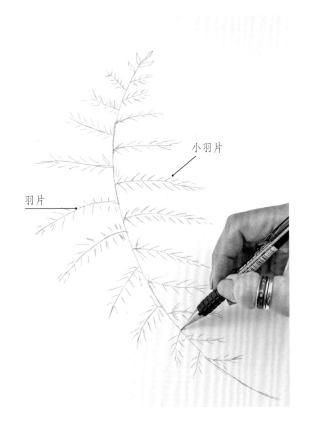

小羽片

羽片

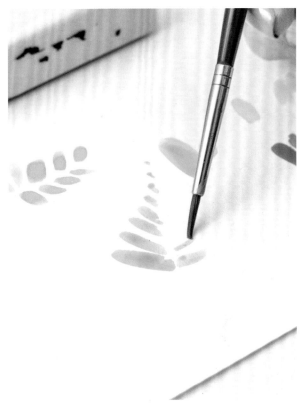

1/ 如果用水彩本中印好线稿的画纸，把它撕下来，直接跳到第二步。如果自己起稿，要注意羽片并不是直接两两相对的。在主茎上标记出羽片长出的位置。羽片位于顶部时最小，逐渐变大，直到主茎中部，然后又逐渐缩小。用一条线来标一下小羽片的方向，以及它们是怎么组成了羽片的，这样每根羽片都有两排线。

2/ 在水彩纸片上练习画羽片。画出一个干净、清晰的形状，水彩笔上要蘸取少量的水，这样可以在晕开颜料的同时保持对颜料的控制。用1号圆头水彩笔蘸满主体色，这样笔头上的颜料就足以画完第一排小羽片了。练习从大到小画小羽片，这样每一笔下去，画出来的小羽片都会逐渐变小。每次画的时候，运笔的方向都要一致，画出相同的笔道来。把上排的小羽片画完后，就画下排。小羽片的大小不必一模一样，但是要由大到小遵循一致的比例。

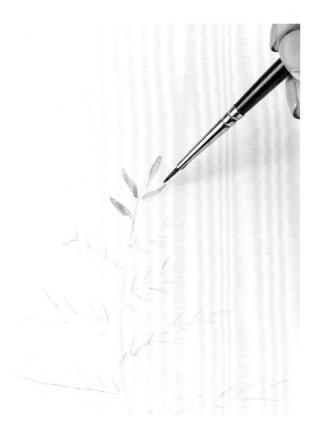
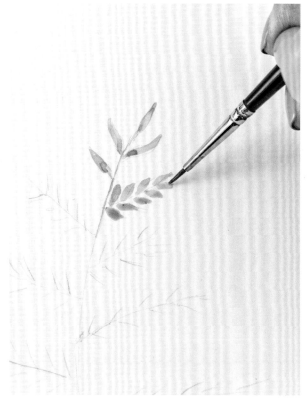

3/ 开始正式绘制。用00号圆头水彩笔蘸取调好的主体色，画整根蕨草最上面的四片小羽片。这几片叶子最不清晰，所以可以把它们画得最抽象。接下来，让水彩笔微微湿润，蘸满了颜料，在干燥的纸上画出清晰的笔迹来。从茎处起笔向外画，让更多的颜料停留在羽片的底部，然后把笔向外拖，这样边缘处的颜料比较少。

4/ 沿着主茎把颜料向下拉，一直画到第一根羽片处，随后一根羽片接着一根羽片画。用1号圆头水彩笔蘸主体色，一定要蘸满了，确保一口气能画完一排小羽片。画出那种类似椭圆的形状，起笔时轻抬笔锋做出一个小小的尖。用这种方法你能画出非常不错的效果，因为刚开始画的时候颜料比较多，画到最后你画出来的色彩就越来越淡了。

5/ 一根羽片上的小羽片全部画完后，在笔头上
稍微蘸一点水，轻轻地晕染叶片中间的部
分，把羽片和小羽片的连接处晕染一下。顺着主茎
一直这么晕染，直到把所有的小羽片都晕染完。注
意要让小羽片的大小有变化，在必要的时候用大一
号或者小一号的水彩笔。

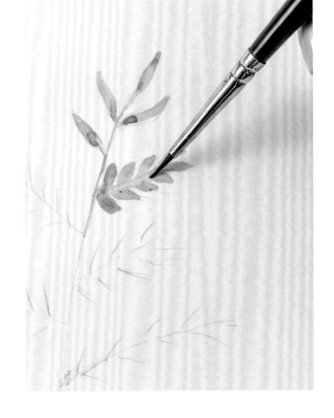

6/ 等画面晾干，然后用 00 号圆头水彩笔蘸取
树汁绿来添一些细节。从上到下，把树汁绿
画在每个羽片的叶基和中央以增添阴影的感觉。强
调一下羽片和主茎的连接处，然后给主茎叶增加一
点细节。

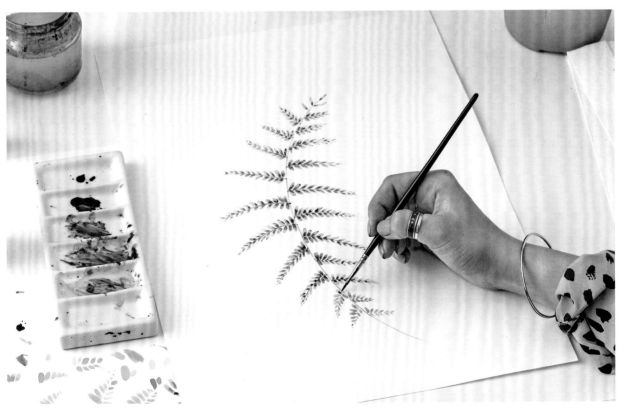

孔雀竹芋

在这一课中，孔雀竹芋种在一个用柳条编制的篮子里，我们会给画面画一个着色背景，这样能给它增加一点层次。我们会用一个浅绿和深绿的组合来画孔雀竹芋那种独特的 V 字形图案。

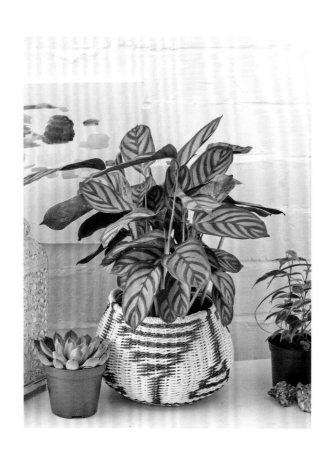

液体水彩颜料

树汁绿	翠绿	胡克绿	柠檬黄

生赭	天蓝

调色

 浅绿：
树汁绿+翠绿

 深绿：
树汁绿+胡克绿

 花篮：
柠檬黄+生赭

 背景：
天蓝

所需材料

▶ 水彩本中印好线稿的画纸或热压水彩纸

▶ 铅笔

▶ 调色盘

▶ 水彩纸片（试色用）

▶ 洗笔罐

▶ 4号圆头水彩笔

▶ 12毫米（0.5英寸）椭圆水洗笔

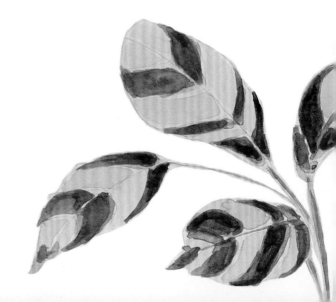

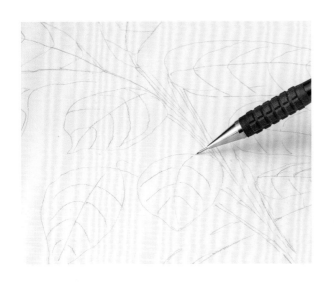

1/ 如果要用水彩本中印好线稿的画纸，把它撕下来，直接跳到第二步。要自己起稿的话，以画面中心为起点画出主茎。然后以此出发，画七片方向不同的叶子。大一点、显眼一点的叶子在顶端，小一点、有角度的叶子在底端。给每片叶子画一条叶脉的中脉，从叶基贯穿到叶尖，然后从中脉出发，给叶子的每侧都画上斜向线条，从中脉直接画到叶缘。

画一个大概的圈做花篮的篮口，然后给边缘处加一层边沿，给花篮塑形。

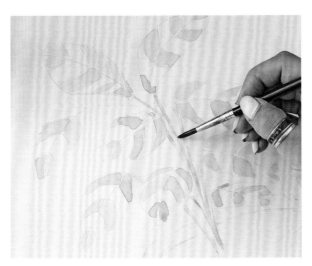

2/ 用4号圆头水彩笔蘸取调好的浅绿色，给每片叶子的V字形上色。调色的时候水要足够多，确保颜料能轻松地在纸面上晕染，但是水也不要太多，不然你就不好控制了，因为这些形状的边缘还是需要画得很清晰的。用相同的颜色把植物的茎都勾画一下。等它晾干。

3/ 蘸取调好的深绿色，把叶子上没上色的地方涂满。注意在叶子的每个区域之间留白，这样叶片的形状更明确。等它晾干。

4/ 用干画法，再上一层深绿色，这样深浅区域之间会有一个清晰的对比，表现出叶子那种独特的条纹图案。

5/ 用椭圆水洗笔蘸取调好的花篮色，在花篮底部画一条横线。在笔上蘸满水，然后成片向上晕染，这样晕染出来的样子不太均匀，而且断断续续的。接着把笔拿直，用笔锋画横线和竖线，画出编织篮子的那种纹理来。用相同的画法，但是用细小一些的线条，围着花篮边沿勾勒一下，给它造型。

然后在水彩笔上多蘸一些颜料画花篮内部的土。

6/ 用铅笔沿着每片叶子叶缘外大约三毫米的地方勾一圈。这标记着你画背景的时候不能超过的地方。等画面完全干透再画背景，避免晕染背景色的时候把已经画过的地方弄脏。

71 用椭圆水洗笔在画面背景处上一层清水，这样方便颜料在画面上晕染。用湿润的笔蘸取大量的颜料，从画面底部起笔，蘸取背景色画一条横线，然后把颜料向上晕染，越往上明度越低。重复这一过程，直至把整个背景画满。画的时候运笔要放松，呈现出一种有趣的纹理，一种不均匀的、流动的效果。晕染到叶片周围的时候，把笔竖起来，画到有铅笔痕迹的地方就停止。然后回到花篮下方的区域继续晕染，把这一区域画深一些，制造那种花篮放在一个平面上的感觉。等它晾干。

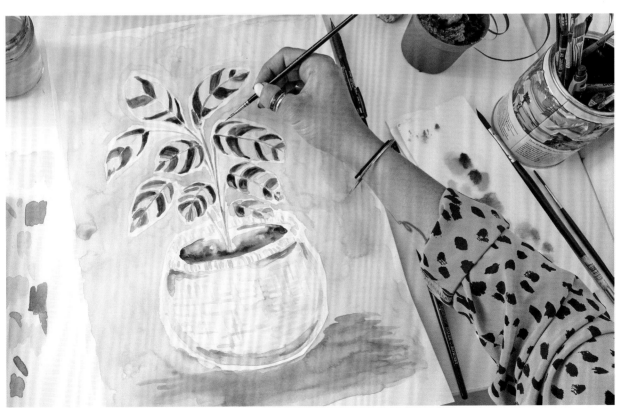

火鹤花

　　这种高大的植物有着独特的、带蜡质感的花朵和长长的茎，我选择用一种松快的、印象派的风格来画它。这一课完成的速度很快，用湿画法和肯定的笔法来营造一种现代的设计感，能很好地表现出这种植物大胆、色彩鲜艳的感觉。

所需材料

▶ 水彩本中印好线稿的画纸或热压水彩纸

▶ 铅笔（可选）

▶ 调色盘

▶ 水彩纸片（试色用）

▶ 洗笔罐

▶ 10 号圆头水彩笔

▶ 4 号圆头水彩笔

液体水彩颜料

桃红　　藤黄　　树汁绿　　酞菁绿

调色

 花：
桃红

 藤黄

 绿色：
树汁绿+酞菁绿

 树汁绿

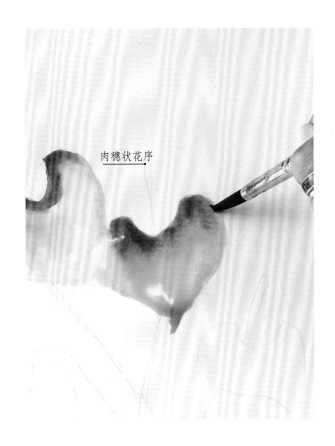

肉穗状花序

1/ 如果要用水彩本中印好线稿的画纸，把它撕下来，直接跳到第二步。要自己画一株火鹤花的话，从画面中上方大致勾出三朵花，两朵大一些、一朵小一些，然后画上它们的花茎。在茎上画出五六片叶子。如果需要的话，你可以在第五步的时候再加上些叶子。

2/ 用湿润的 10 号圆头水彩笔蘸取桃红色，画在第一朵花上。从花朵顶部边缘起笔，向下运笔，把颜料向下、向外拖，这样花朵上颜料的明度会逐渐降低。画的时候要快一些，不然颜料就晾干定型了。在花朵边缘以及肉穗状花序（从花中间伸出来的黄色尖）的地方画上藤黄。用同样的方法把其余三朵花画完。等它晾干。

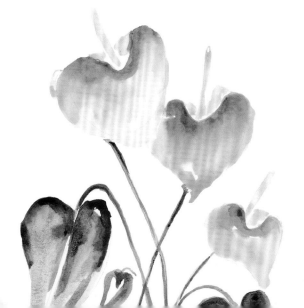

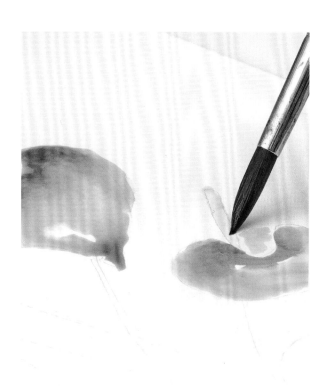

3/ 在肉穗状花序的两侧都上一点点桃红。把笔洗干净，然后在肉穗状花序的顶部点上藤黄，随后向下运笔，把颜色晕染到花序和花相接的地方。用同样的方法把剩下两朵花画完。

4/ 把笔洗干净，用两种绿色画叶片，把贯穿每片叶子中脉的地方留白。用画花朵相同的方法来画——从顶部向下拖颜料。用湿画法在画面上混合颜色，画出不同浓淡的绿色以及明显的明度变化。用4号圆头水彩笔，蘸取调好的绿色或树汁绿来画茎，把它们画得干净、高挑。

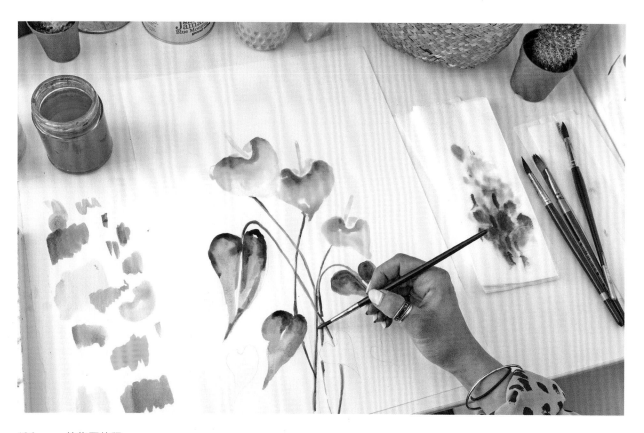

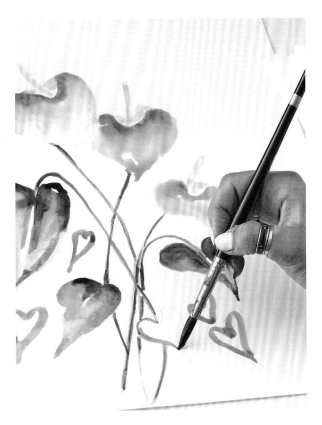

5/ 用10号圆头水彩笔，以大且长的笔道画上一些点缀的叶子。叶片要画得近似心形，有大有小，围绕在花茎周围。你可以选择多画一些，也可以简单地画几片，这取决于你想让画面达到什么样的效果。

6/ 趁花朵还没干，用4号圆头水彩笔蘸取桃红色，以干画法强调一下花序周围的花瓣边缘，加上一些笔法肯定的细节。

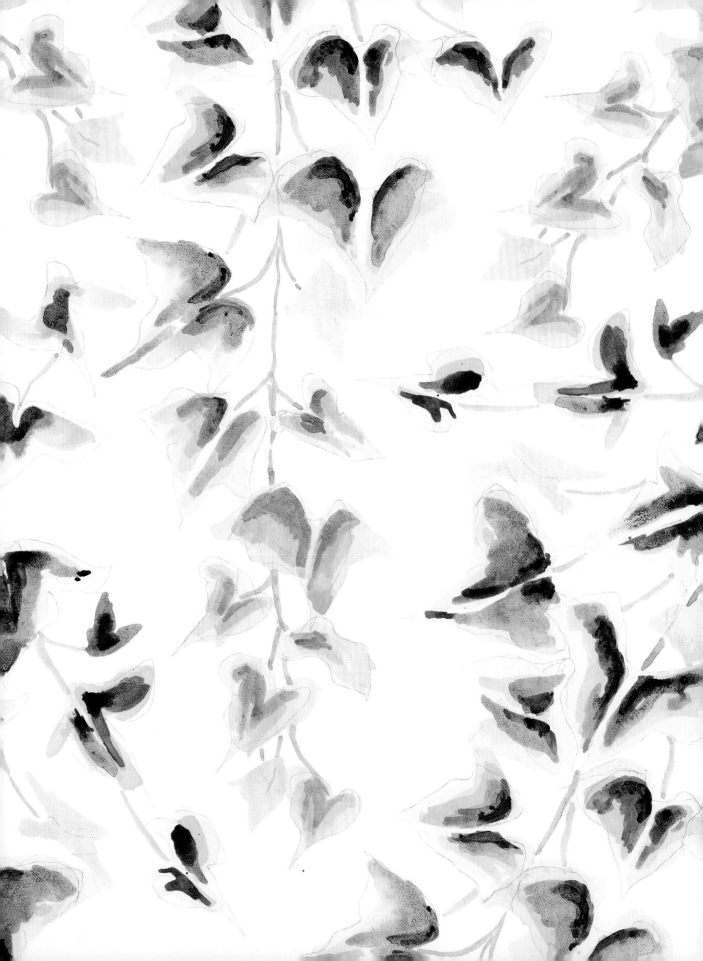

常春藤

　　常春藤因为其特别的、层层叠叠的蔓生叶子
而为人所熟知。在这一课中，我们将专注于画许
多相似的叶子，并学着表现出叶裂。

所需材料

▶ 水彩本中印好线稿的画纸或热压水彩纸

▶ 铅笔（可选）

▶ 调色盘

▶ 水彩纸片（试色用）

▶ 洗笔罐

▶ 10 号圆头水彩笔

▶ 4 号圆头水彩笔

液体水彩颜料

浅黄	酞菁绿	树汁绿	群青

调色

 主体色：
浅黄+酞菁绿

 中间色：
酞菁绿+树汁绿

 深色：
酞菁绿+树汁绿+群青

 茎：
浅黄+树汁绿

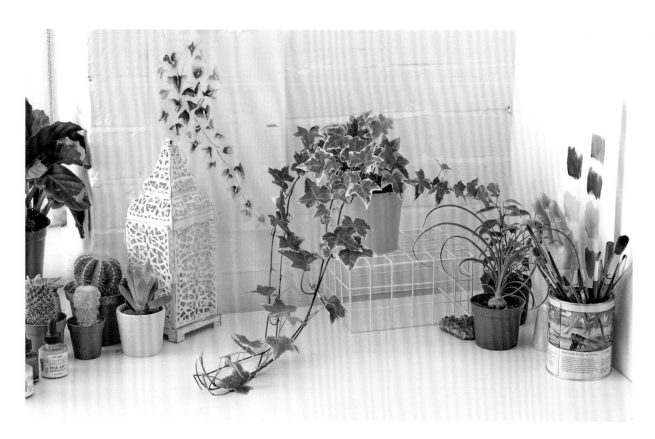

1/ 如果要用水彩本中印好线稿的画纸，把它撕下来，直接跳到第二步。要自己起稿的话，沿着左上角向右下角画，描绘出常春藤沿着画面层叠向下生长的样子。叶子画三个或五个叶裂，从上面比较大的叶子画起，越向下，叶子越小。画得抽象、松快一些。

2/ 用湿润的 10 号圆头水彩笔蘸取调好的黄绿主体色，然后从画面顶端起逐渐向下，顺着每片叶子的形状来画，注意把中脉附近的地方留白。

3/　趁画面还没干，用4号圆头水彩笔蘸取中间
　　色，上在每片叶子的中间。把颜色稍微向
外晕染一下，但是要让叶缘的颜色明显比叶子中
间浅，这样能捕捉到叶子那种大理石的质感。叶子中
间的颜色要明显比外缘深，对比要强烈。画背景处
的叶子和那些被遮挡住的叶子时要少用些中间色，
有些叶子可以干脆不要用中间色。

4/　仍然用湿画法，回到画面顶部，把最深的颜
　　色画在叶子中脉两侧接近叶柄的地方。把
植物顶端的叶子画得更深、戏剧性更强一些，越往
下对比越小。要达到这种效果，向下画的时候要不
断地稀释颜料，或者直接在接近叶柄的地方上中间
色。画的时候不时后退看看，判断一下颜色是怎么
变化的。

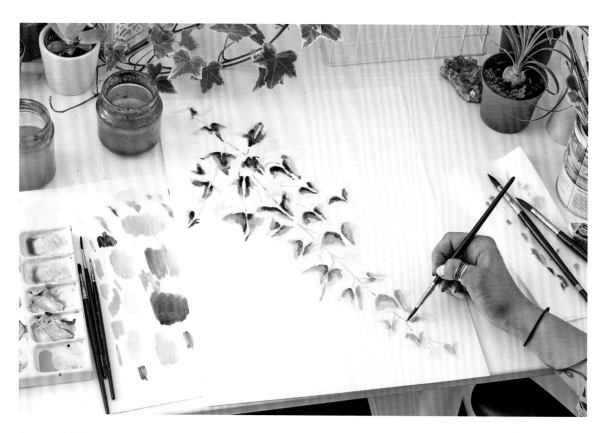

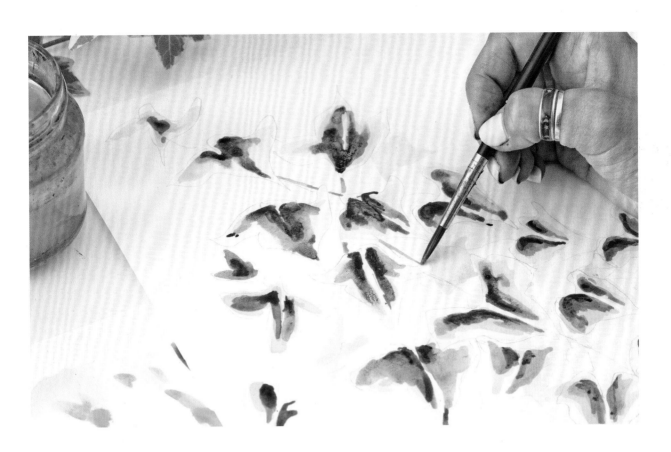

5/ 用调好的橄榄绿来画叶柄，还是从上往下
画。画的时候颜色要浅一些，因为这部分并
不是植物的重点。

棕榈叶及抽象背景

用暖调赭色和褐色调和绘制的抽象色块能为整幅棕榈叶画加上一丝地中海风情。两根角度不同的棕榈叶让构图更有趣，而色块则能让整个画面更加现代。

所需材料

▶ 水彩本中印好线稿的画纸或热压水彩纸

▶ 铅笔（可选）

▶ 调色盘

▶ 水彩纸片（试色用）

▶ 洗笔罐

▶ 10 号圆头水彩笔

▶ 4 号圆头水彩笔

液体水彩颜料

树汁绿	翠绿	生赭	熟褐

调色

 绿色：
树汁绿+翠绿+生赭+熟褐
生赭和熟褐只加一点点
 绿色调三份，调整水和颜料的比
例，调出浅绿（上）、中绿（中）
 和深绿（下）

 背景：
生赭

1/ 如果要用水彩本中印好线稿的画纸，把它撕下来，直接跳到第二步。要自己起稿的话，先画茎，标记出两根棕榈叶在画面上的位置，然后加上叶片。画面上方的棕榈叶应该向下延伸，下方的叶片则向上伸展，而且只能看见一排叶子。

当你对你画的叶子满意了以后，在背景处画三个大小不同的矩形。其中一个在顶部露出一部分，一个在中间，一个在底部。

2/ 从顶部的第一片叶子开始画，用10号圆头水彩笔蘸取调好的浅绿，在每片叶子上都铺一层。在叶片上晕染颜色，让每片叶子都有一个颜色的变化。把笔竖起来，调整笔锋的角度来描绘出叶尖和叶基的部分。等它晾干。

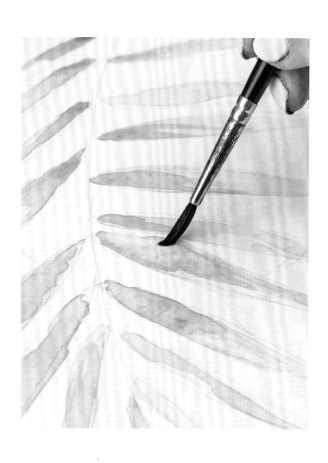

3/ 用干画法，执4号圆头水彩笔蘸取调好的中绿，画在每片叶子叶缘和叶基的地方，为叶子上阴影并增加一些层次感。等它晾干。

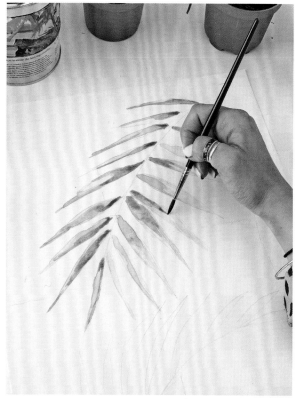

4/ 继续用干画法，蘸取深绿，把笔竖起来，快速地为每片叶子加上一些线条状的、清晰的阴影。确保下面的几层绿色仍然能透上来。重复第二至四步，把第二根棕榈叶也画完。等它晾干。

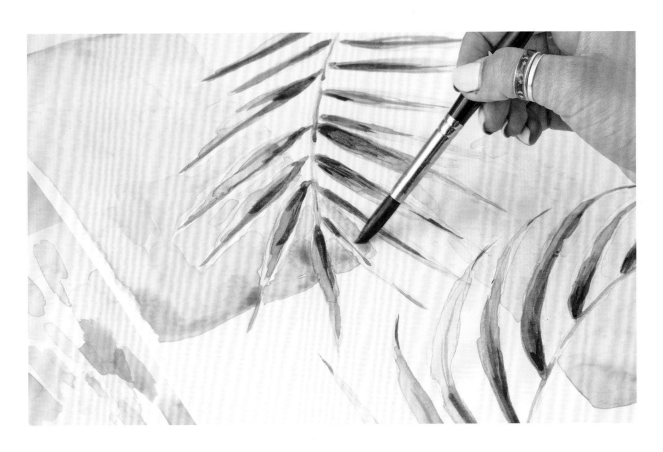

5/ 用湿润的 10 号圆头水彩笔蘸取稀释过的背景色。在第一个矩形的底部画一条横线，然后向上运笔，晕染颜料。画的过程中注意调整笔的角度，小心地画叶子之间的空隙。用湿画法，在矩形的底部多加一些颜料，然后在边缘上阴影，这样整个矩形看起来就不会太平。用同样的画法画剩余的两个矩形，通过湿画法让颜料在纸上混合，营造出一种流动的质感，赋予整幅画面一种抽象的感觉。

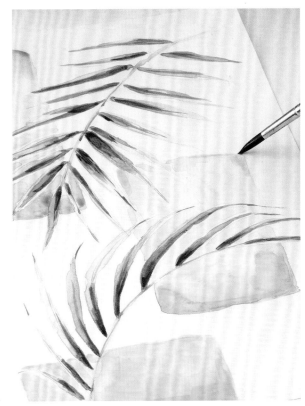

花环

　　花环的设计有赖于深思熟虑的构图以及各种元素的平衡。这一课综合使用了整本书中出现过的各种技巧。画面由花、叶和枝构成，用在贺卡上会非常可爱，而且你也可以在花环中间写字，让你的花环更加个性化。

所需材料

- ▶ 水彩本中印好线稿的画纸或热压水彩纸
- ▶ 盘子，直径20厘米（8英寸）（可选）
- ▶ 铅笔（可选）
- ▶ 调色盘
- ▶ 水彩纸片（试色用）
- ▶ 洗笔罐
- ▶ 4号圆头水彩笔
- ▶ 1号圆头水彩笔

液体水彩颜料

紫色	玫瑰茜草红	柠檬黄	镉橘黄	树汁绿

胡克绿	翠绿	生赭	靛蓝

调色

 花：
紫色

紫色+玫瑰茜草红

柠檬黄

 柠檬黄+镉橘黄
（镉橘黄加一点点就行）

 主体绿色：
树汁绿+胡克绿

树汁绿+翠绿

深绿：
胡克绿+生赭
（生赭加一点点）

 尤加利叶：
胡克绿+靛蓝

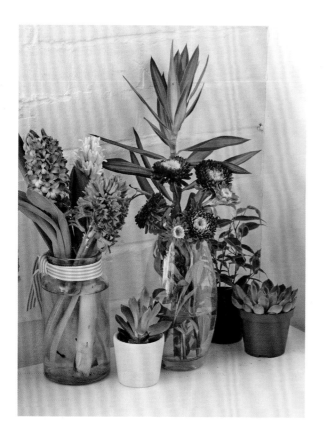

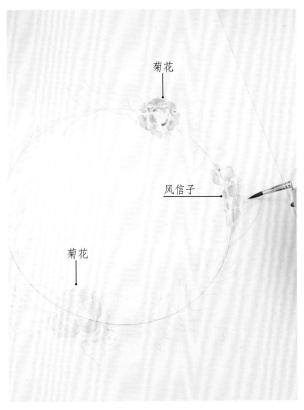

菊花

风信子

菊花

1/ 如果要用水彩本中印好线稿的画纸，把它撕下来，直接跳到第二步。要自己起稿的话，在画面中央画一个圆形，然后在周围画花和叶子。花环上取直径的两端，用花、枝和尤加利叶做两个焦点。

2/ 先画花。用4号圆头水彩笔蘸取稀释过的紫色画在紫菊花上，然后用湿画法，在花瓣上画浓一点的紫色，去表现花瓣的质感。用紫色和玫瑰茜草红调和，来画第二朵菊花和风信子。

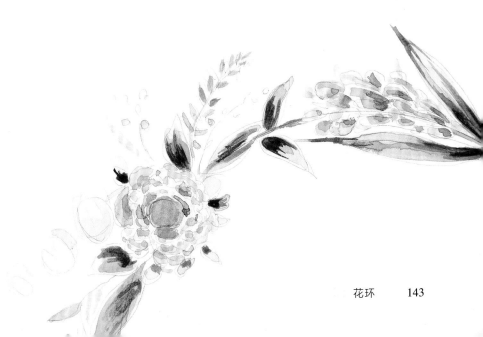

3/ 在等花朵晾干的过程中，可以开始画叶子。把水彩笔洗干净，用两种主体绿色来画，让整个花环的颜色有点变化。用湿画法，在叶子上多铺一些颜色。等它晾干。

4/ 用干画法在叶基的地方上一些深绿色，这样能画得更加清晰，增加叶子的层次感。如果有必要，你还可以再上一层主体绿色，晕染一下，把那些过于粗糙的颜色对比过渡开。

5/ 等花的部分晾干了，用紫色再晕染一些紫色的花瓣。然后用1号圆头水彩笔蘸取柠檬黄把两朵菊花的中心填满。用调好的尤加利叶色把尤加利叶的枝子勾一下，然后用点画法点上一些玫瑰茜草红，来营造一种野生尤加利叶的质感。

6/ 继续用干画法，在风信子花瓣的底部上玫瑰茜草红，让每片花瓣都更鲜艳。这样整朵花看起来就不是一个死板的形状了。

7/ 给第二朵菊花勾一层调好的橘色。这样整体的颜色看上去更鲜艳，而且花朵也更精致。用同样的方法继续画花环的各部分，让它看起来更生动、更有立体感。旋转画面，确保整个花环从各个角度看都很平衡，在必要的地方再添点元素。

索引

鸣谢

作者致谢

感谢夸托出版公司（Quarto）的出色团队——凯特（Kate）、马丁娜（Martina）、菲尔（Phil）、克莱尔（Claire）和凯茜（Cassie），他们给我提供了这个绝佳的机会来出版这本美好的书。这本书让我非常自豪，而且在团队的无私帮助下，整个工作过程都非常愉快。我也要感谢《水彩花卉画家的工作手册》（The Watercolour Flower Painter's Handbook）的作者帕特里夏·塞利格曼（Patricia Seligman）和《水彩画完全指南》（Complete Guide to Watercolour）的作者戴维·韦布（David Webb），他们给本书的"准备开始"这一章提供了诸多灵感。

谢谢伦敦室内植物园圃（London House Plants）、哈克尼区的香豌豆花工作室（Sweet Pea Flowers）以及摄影师安迪·多诺霍（Andy Donohoe）。

感谢我的家人，尤其是我的妈妈卡伦（Karen）和爸爸彼得（Peter），感谢他们一直以来对我的支持和信任，让我去追求自己作为一个设计师和艺术家的职业梦想。谢谢我的奶奶梅尔塔（Mertha），她的爱和祝福对我来说就是全世界。谢谢我的兄弟詹姆斯（James）和亚历克斯（Alex），他们不仅是我坚强的后盾，而且他们的才华也帮助了我在业务方面的发展。谢谢我的狗——曼戈（Mango）和萨沙（Sasha），它们给了我凌晨两点的拥抱和无尽的爱。

此外还要感谢我所有的朋友和工作室的伙伴，他们是对我无比亲切又无比支持的家人。感谢哈里（Harry）和本尼（Benny）在我忙碌了一天需要安慰的时候让我能吃上家里做的饭。谢谢贝姬（Becky），我那聪慧的灵魂姐妹。

非常感谢我出色的助手维多利亚（Victoria），我看着她逐渐成长为一个自信的、充满创造力的明日之星。而且她的乐观精神帮我们扛过了那些最难挨的日子。

最后，我要对那些多年来一直支持我和我的品牌的人致以由衷的感谢，你们的支持让我的品牌变得格外特别。再多的感谢也不为过。

夸托出版公司致谢

感谢香豌豆花工作室（www.sweetpeaflowers.co.uk）提供目录页后的照片

感谢伦敦室内植物园圃（www.londonhouseplants.com）提供第II页的照片

感谢Shutterstock.com网站的摄影师花饰（Floral Deco）、随波逐流（Follow the Flow）、朱莉娅·卡罗（Julia Karo）、凯特·埃登（Kate Aedon）、欧盟出镜者（Photographee.eu）、加强版波西特夫特工作室（Positvt plus Studio）、胜利女神43（Victoria 43）、绝对清醒（Wide Awake）、尤里-尤（Yuri-U）

感谢安迪·多诺霍拍摄第26—31页的棕榈叶一节